艺眼千年：

名画里的中国

北宋卷

〔挪威〕李树波——著

青岛出版社

QINGDAO PUBLISHING HOUSE

图书在版编目（CIP）数据

艺眼千年：名画里的中国.北宋卷 / (挪) 李树波
著. – 青岛：青岛出版社, 2021.11
ISBN 978-7-5552-9501-3

Ⅰ.①艺… Ⅱ.①李… Ⅲ.①中国画－鉴赏－中国－
北宋－通俗读物 Ⅳ.①J212.052-49

中国版本图书馆CIP数据核字(2020)第162597号

YIYANQIANNIAN MINGHUA LI DE ZHONGGUO BEISONGJUAN

书　　名	艺眼千年：名画里的中国·北宋卷	
著　　者	〔挪威〕李树波	
出版发行	青岛出版社（青岛市崂山区海尔路182号，266061）	
本社网址	http://www.qdpub.com	
邮购电话	0532-68068091	
策　　划	刘坤	
责任编辑	刘冰	
整体设计	W戊戌同文	
印　　刷	青岛海晟泽印刷有限公司	
出版日期	2021年11月第1版　2021年11月第1次印刷	
开　　本	32开（890mm×1240mm）	
印　　张	6	
字　　数	120千	
书　　号	ISBN 978-7-5552-9501-3	
定　　价	58.00元	

编校印装质量、盗版监督服务电话 4006532017　0532-68068050

CONTENTS
目录

目录

C O N T E N T S

戴安娜，中国人，中国艺术史爱好者，
艺术品收藏家，经营一家古董店，闲
时喜欢给人讲那些与艺术相关的事。

×

倪叔明，戴安娜的表弟，美籍华人，
之前在纽约华尔街做投资经理人，后
忽然辞职，选择回到中国，学习中国
艺术史。

北

宋—卷

第一讲

▼

五代十国之巧思与风华

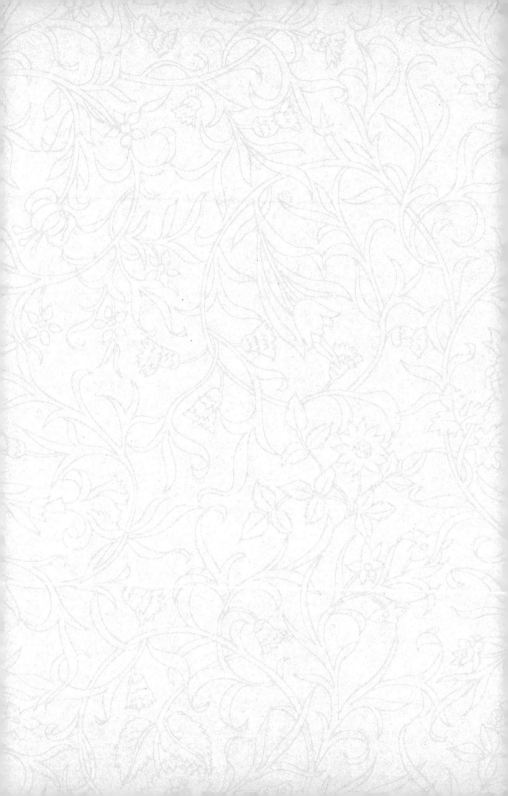

"戴安娜，中国美术里，你最喜欢哪个朝代的美术？"叔明问我。

我说："当然是承上启下的五代十国，这时中国美术达到一个高峰。盛唐气韵犹在，写物象形的技巧也逐渐炉火纯青。为什么说盛唐气韵？因为唐代美术的气足，空前绝后。"

我找出敦煌藏经洞里保存下来的《引路菩萨图》，当然是仿品，原件藏在大英博物馆里，并不公开展出，要看需提早预约。

"这幅画的尺寸并不大，高八十余厘米，宽五十余厘

◎唐《引路菩萨图》

米，可是你看，这画上似乎真有飘渺的神灵世界，真能感到迎面这尊大菩萨有几层楼高，像佛经里说的，形容之巨，震动四方。正大仙容，首先要正、大。"

◎供养人（局部）

叔明在国内也去过一些庙宇，感慨说："庙里把佛像金身做得巨大，这和西方天主教会在教堂建筑和美术上下重本是一样的，都是要引起信徒视觉上的惊骇，感到自身之渺小，感到神的法力之广大。可是这轻飘飘的残绢上的画像，轻描淡写，却也做到了这一点。中世纪宗教绘画里多用尺寸对比，以凡人的小衬托出神灵或大人物的高大，看起来只有滑稽和不真实。这里用了同样的手法，却使人相信供养人没有被刻意矮化，正是凡人的身材。菩萨之'巨大'看起来竟然一点儿也不虚假呢。"

"因为'金主'很重要啊。莫高窟里为供养人所作的各种肖像、出行图、全家福，简直可以单独列一个门类。在基督教的概念里，人是上帝的羔羊；在中国佛教的概念里，人是众生的一员，众生则是佛的'客户'。你看，释迦牟

尼以及众佛的终极心愿是救人类出苦海，像不像心理治疗师？所以佛对于人，是高高而不在上。"

我们凝神看了一会儿这菩萨。他身形顶天立地，散发出的气场也充满天地之间，充满实感。战战兢兢的画师作不出这样的画。

"唐代壁画地位非常高，不像后来的明代，壁画尤其是墓室壁画只有地位低下的画工才画。唐代的宫殿、寺观、衙署、旅舍、斋堂、石窟、墓室等都用壁画装饰。"我补充道。

叔明立即插嘴："就像古罗马和文艺复兴时期的意大利。"

"文艺复兴时意大利是湿壁画①，而中国是干壁画②。莫高窟的唐代壁画规模最宏伟，达到全盛。因为那时候唐代全力经营西方，完全掌控西域，势力远达中亚，所以敦煌莫高窟和安西榆林是中国的边陲，却是中亚的中心。安史之乱以后，吐蕃王朝成为河西走廊的新主人，这一时期的佛画和石窟造像又吸收了藏文化元素。你看这画像，画师妥妥

①湿壁画：一种壁画技法。兴起于13世纪，盛行于16世纪意大利中部。使用耐久性强的矿物性颜料，绘制程序严格，自始至终要保持湿润。
②干壁画：干壁画是指在干石灰泥上画壁画的艺术或技术。干壁画是一种表面涂料，因此耐久性不如湿壁画。

地受了吴体'落笔雄劲，其势圆转，衣带飘垂'的影响，要的就是这个范儿，但是在佛像面容的刻画上，则隐约有印度造型艺术的严谨对称以及更远处希腊美术里广额隆准的模样。"

敦煌藏经洞里的另一张佛画《观音菩萨像》，丰肌秀骨，同样予人超现实的伟岸感。

叔明在大学里修过西方艺术史，对于视觉分析有一些了解："你看这观音菩萨臂长过膝，下肢缩短，像从高处俯视的效果，观者仿佛立于云中和菩萨对视。我觉得唐朝人的宗教体验和我们现代人应该很不一样。另一个可能是，画师应该也有在洞里画巨幅壁画的经验，他大概站在梯子上，画几米高的菩萨，落笔的时候和菩萨是平视的。这种体验也被移植到了绢上。我们应该去敦煌看看。"叔明两眼放光。

我表示同意："当然是越早去越好。我去过三次，开放的洞窟一次比一次少。当然，现在有非常先进的球幕电影，感官上给人以强烈的震撼。但是，当你站在黑乎乎的洞里，看着讲解员打在墙上的光，有些地方一千多年前的矿物质色彩还那么鲜艳，有些地方是几十年前不懂事的人在这里

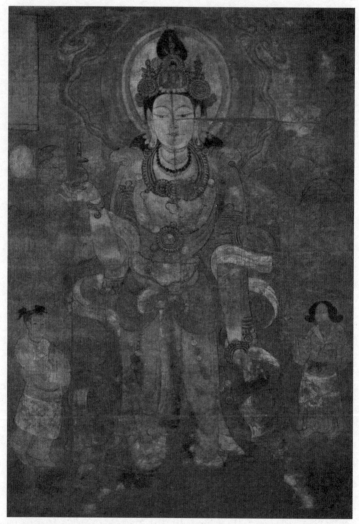

◎《观音菩萨像》敦煌遗画

生火做饭毁掉的，身临其境，那样的感受也无法替代。"

叔明惆怅地说："我们接着讲五代十国吧。"大概是因为我出版过一本谈艺术史的小书，他请我给他开"私塾"，厘清中国美术的脉络。我讶异极了，普林斯顿有全美最好的亚洲艺术史研究中心，英文出版物里关于中国美术的研究车载斗量。可是叔明说，那都是西方视角，他更想得到不一样的看法，况且我在开古董店之前，学的是历史和社会学，想必讲美术史的切入点又有不同。而且，说到最后，对美术史的了解都要落到器物上，这点西方艺术史和中国艺术史是完全一致的。我的古董店虽然是小本生意，可是也能摸到几个近代的真品呢。

于是，我缓缓道来："文物从来都是命运多舛，中国文物之丰，流散之远，有使人扼腕者，有使人称幸者。中国历代都有大规模临画的传统，虽然不能从战乱离散里拯救出神品本尊，却至少留下了其模样，临摹的画也顺位上升成为传世神品。比如藏于故宫博物院、传为五代画家周文矩[①]所作的

① 周文矩：五代南唐画家，生卒年不详，建康句容（今属江苏省）人。工佛道、人物、山水等，尤精于仕女，也是出色的肖像画家。存世作品多为摹本，有《琉璃堂人物图》《重屏会棋图》等。

《重屏会棋图》，其实是宋人摹本。"

幸好当今印刷技术发达，有专业出版社用折页精印的传世名画，绢纹都清晰可鉴，可以抚摸珍玩，这种亲密和自在，又胜过在博物馆里隔着玻璃远观了。

我继续讲："周文矩是句容人，也就是江苏人。从五代开始，美术的中心转移到了南方。唐朝末年，藩镇割据，各地势力混战，于是有了后梁、后唐、后晋、后汉、后周这五代。北方生灵涂炭，文人画师相继投奔相对安定的南方，尤其是前后蜀和南唐。当时人物画分工笔、写意、着色、白描四种。这幅《重屏会棋图》是着色，用线遒劲，尤其在衣褶处，满注腕力，缓缓顿挫。周文矩学的是吴道子和周昉，但是又改变了吴道子的流丽和周昉的浓艳，开辟出雍容清雅的新风格。他和李煜关系很好，李煜'书作颤笔樛曲之状，遒劲如寒松霜竹，谓之金错刀'。周文矩以书法入画，笔行得很慢，满注腕力，这叫以笔为刀，以纸作石。"

叔明感慨说："不知道是不是因为他们下棋的关系，这画看起来好文雅，大家都特别有教养的样子。"

我笑着说："你的观察是对的。西蜀画家多是跟着唐僖

宗入川的，皇家习气比较重，更倾向于富丽堂皇。南唐画家呢，虽然也是宫廷画家，但是南唐三代帝王都很文雅，所以宫廷绘画里的文气也很浓。南唐的人物画吸收了唐代绘画的洒脱流丽，又有江南的蕴藉雅驯，技巧上也高度成熟，尤其是构思极尽巧妙。南唐的人物画能成为经典，帝王风雅是重要原因。"

"为什么南唐帝王比唐代皇室更风雅呢？"叔明一头雾水。

"你肯定学过，西方尤其英国是在 18、19 世纪流行起来读伟大的经典著作的，因为工业革命造就了第一批中产阶级。贵族可以粗鲁无文，但是中产阶级不可以，他们还要借助教养和文化来爬社交楼梯。所以他们读名著，赏名画，学名曲，积累文化资本。南唐的李家王朝也一样。南唐帝王上位，其实和五代十国的其他'领导人'一样，哪有什么名正言顺啊，都是篡位。南唐的前身吴国是唐朝淮南节度使杨行密力战北方朱温划下的地盘，覆没边缘的朝廷顺水推舟，将杨行密封了吴王。"

我掰着手指解释："杨行密的儿子称帝，过了一代人，被大臣徐温的儿子徐知诰篡位。这徐知诰还不是徐温的亲

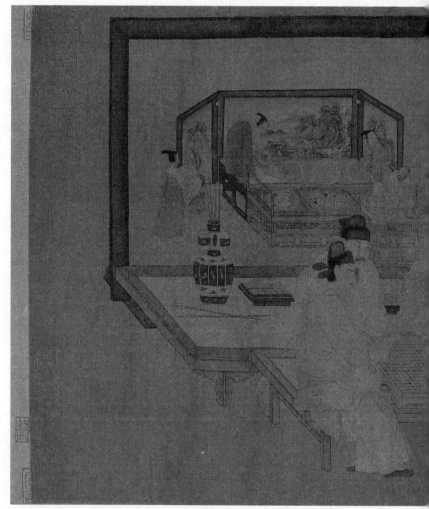

◎周文矩《重屏会棋图》

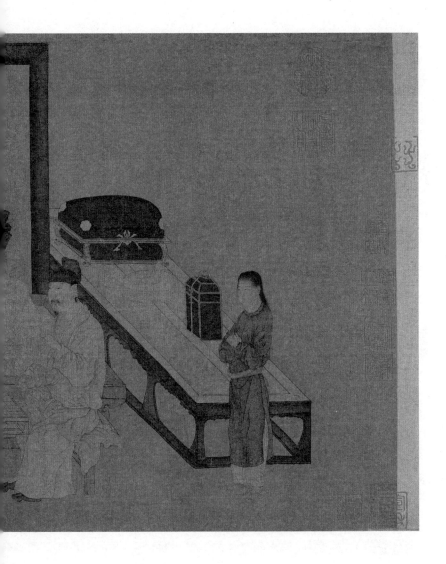

儿子，而是养子。五代十国很多继位的是养子，也叫假子，后梁、后周都是如此。这并不是因为五代十国的老大们心胸特别宽广，而是因为战场厮杀，人员损耗太多，多养几个儿子，上阵也是父子兵。还有呢，朝廷经常搞满门抄斩，比如后汉的名将郭威，就只有他自己和养子（太太的侄子郭荣）在外逃过一劫，造反后改朝换代，建后周。郭荣即位后就还其本姓，史称柴世宗。

"徐知诰篡位以后，仗着无父无母的孤儿身份，就说自己其实是唐皇李家子嗣。他的大臣们翻烂了李家族谱，挑出太宗三子吴王李恪作为徐知诰的祖先，一是子孙序列能接上徐知诰年龄，其次这一系名声比较好。徐知诰从此改名'李昪（biàn）'。他处处要表明自己的高贵和风雅是存在于血液里的，特别喜爱文艺，看见学问好的美男子就要约谈，谈得投机，就给官做。他的儿子、孙子也都好风雅。南唐中主李璟写得一手好词，有'细雨梦回鸡塞远，小楼吹彻玉笙寒''青鸟不传云外信，丁香空结雨中愁'这样的传世之好句；也下得一手好棋，周文矩的《重屏会棋图》就是画他和兄弟们一起下棋的景象。你看这幅画，最中间的是元宗李璟，画面左边的是他的三弟李景遂，对弈的两

人是四弟景达和五弟景逷（tì）。"

叔明评论道："这画看起来很和谐。可是这棋盘上只有黑子，并无棋局，还是摆的什么古谱？"

我回答："在李景达、李景逷之间的棋盘上，没有黑白厮杀，只用黑子摆出北斗七星，勺柄指向李璟，表示他是老大。这分明不是下棋，而是一幅兄弟和睦的棠棣和谐图。画里座位是有讲究的，左尊右卑。第一梯队，李璟右侧是李景遂；第二梯队，李景达右边是李景逷，表示兄位弟及的政治秩序。但是实际情况并非如此。二弟早逝，李璟很信任李景遂，封他为太弟，也就是皇储。李璟的嫡长子燕王李弘冀不干了，展开了皇储之争。李景遂诚惶诚恐，辞职了。李弘冀成为太子后，还是把三叔毒杀了。李景遂是中国历史上最后一个汉族皇太弟。这张画是今天的核心集团合影，也是明天李景遂的催命符。"

叔明也做过一些功课，他提出："有一种说法，《重屏会棋图》是李煜给周文矩出的题目。皇上太爱下棋，耽误国事，自己也悔恨，但是意志力不坚定啊。做儿子的就请画师献上此图，时刻提醒。结合历史的话，这个说法就很不可信了。大哥李弘冀如此嚣张，李煜应该时刻缩着头做

人才对。"

我补充道："尤其是李煜出生的时候有异貌——重叠的牙齿、重瞳，这是圣人的特点啊。李弘冀怎么可能不忌惮这个弟弟呢？于是李煜自行变透明人，隐居，喝酒，作词，写字，战战兢兢，自求多福而已，如此他怎么可能定制这样一张重磅'宣言'，引来他大哥的注意以及杀心呢？

"不过，有识之士认为此画的年代是可以推断的。五弟景逖（938—968）当时还没有蓄须，不会超过二十岁，所以这画不会晚于958年。更重要的是，公元958年，画上老大的亲密战友——二把手景遂已经死了。李弘冀为什么没有斩草除根，把这画也毁了呢？虽然古代没有修图技术，但点一把火没难度啊。因为李弘冀也没有熬到掌握话语权的时候。958年，北方后周政权对南唐发起的为期两年的攻势取得了压倒性胜利（赵匡胤挂帅），后周占领了南唐长江以北的土地。李璟对后周称臣，皇帝不能当了，改'职称'为'南唐国主'。李璟表示要退居二线，让太子李弘冀上岗。周世宗不答应。不答应也就罢了，第二年九月，二十几岁的李弘冀就死了，这才由一直自号'钟山隐士'的李煜成为第一顺位继承人。李煜到底是不是'白莲花'，

这事也没法追究了。

"不过，请你注意这里的屏风。这幅画得名《重屏会棋图》，就因为屏风是这里的'画眼'。所谓重屏，就是画上不止一张屏。屏风是先秦以来天家最重要的摆设。《荀子》里说，天子'居则设张容，负依而坐'。'户牖之间谓之依，亦作扆。'用来间隔空间的屏风，古代叫'依'，或者'扆'。名物专家扬之水认为，小曲屏风与床榻的结合促进了屏风画的发展。屏风画的种类就多了。"

我边说边找出电脑里的一些资料图片："一种是像折子戏那样的多曲木屏漆画，可以画经史故事、神怪祥瑞、风俗现世、道德教谕、山川舆图；一种是大型的照壁屏风，用木条做成大方格的屏风骨架，其上裱糊纸或绢的名家书画，可挡风，可清心；一种是枕屏，有便于携带的旅行装'小素屏'，仅在枕头前挡风，也可以做'豪华版'，几折围绕床榻，苏东坡就很热衷于用当时高手的山水长卷绕床榻一周，可以卧游；还有一种是座屏，设于床榻之侧，宋代以前大家都矮足低坐，这是汉代以来的习惯，床榻是多功能的，坐、卧、读书、吃饭、下棋、写字、走神……都在这上面。"

◎刘松年
《山馆读书图》

叔明说："所以这几位皇室兄弟坐在床榻上，背后是座屏。"

"而且屏风上所绘的也是关于屏风的事。屏风画的主题取材于白居易的《偶眠》：'放杯书案上，枕臂火炉前。老爱寻思事，慵多取次眠。妻教卸乌帽，婢与展青毡。便是屏风样，何劳画古贤？'中心思想就是：屏风贵在适意，弄些道貌岸然的说教反而睡不踏实。"

叔明失笑道："这么一看，屏风竟是此图主角，而皇室兄弟几个倒成了屏风的背景。"

我说："中国画家就是喜欢这样搞脑子。晚唐五代的画家已经在玩味真实的世界、表象的世界和表现的世界之间的映射层叠关系了。有时候使用'镜子'，有时候使用'画像'，有时候使用'屏风'。屏中人是实耶，虚耶？屏中事是实耶，虚耶？你想，如果《重屏会棋图》也曾被用作某一架座屏的装饰，而画中人物也如此这般坐在屏前，这层次就更好看了。"

叔明说："可见画家的心思也是相通的。扬·凡·艾克和委拉斯贵支都会在画像里安排镜子、窗户，也是把不同层面的信息带到同一个空间里来。"

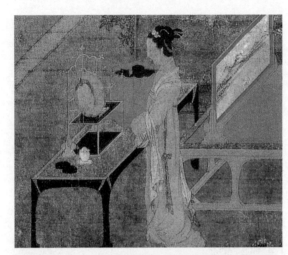

◎王诜
《绣枕晓镜图》
（局部）

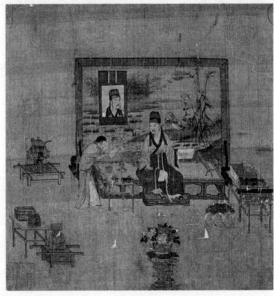

◎佚名
《文士图》

　　我点点头："你注意到唐代绘画和五代的不同了吗？唐画即使没有对景物的描摹，你也感觉人物是在室外，在一个大尺度的空间里。而从五代开始，到宋朝，都重视对室内空间的描绘。从这个意义上说，五代绘画是从唐朝的精神世界进入宋朝的物质丰裕世界的一个过渡阶段。看张萱[①]的《虢国夫人游春图》，唐画重传神，传神就是生命力旺盛的状态。没有生命力的背景杂物，如果不是情节需要，都是可省略的。

　　"到了10世纪下半期，家具种类也多了，生活更精致了，人们在室内活动的时间更多了。这些也体现在绘画里。顾闳中[②]的《韩熙载夜宴图》就是这个转折点上的重要作品。虽然目前有些观点认为，《韩熙载夜宴图》的家具陈设、男女衣冠发型主要反映了两宋之间的文物典章制度，很不'五代南唐'，但是看看这个布局，就能感到画

①张萱：唐代画家，生卒年不详，京兆（治今陕西西安）人，开元年间任史馆画直。善绘贵族仕女、宫苑鞍马等。现存两件重要摹本——《虢国夫人游春图》和《捣练图》。
②顾闳中：五代南唐画家，生卒年不详，江南人，曾任南唐画院待诏。用笔圆劲，间以方笔转折，设色浓丽，擅描摹人物神情意态，与周文矩齐名，传世作品有《韩熙载夜宴图》，传为宋摹本。

◎张萱《虢国夫人游春图》（宋代摹本）

家心里的叙事空间正处在两个时代的交接点上。它是开阔而流动的，又时时在'物件'上滞留，在'空间'里盘旋。"

叔明恍然大悟："啊，这个故事我知道，李煜曾经派三名画家——顾闳中、周文矩和顾大中——去韩熙载家里打探，也许三人各自的版本曾经在南唐、北宋宫廷里流传，此卷是南宋的摹本也未可知。"

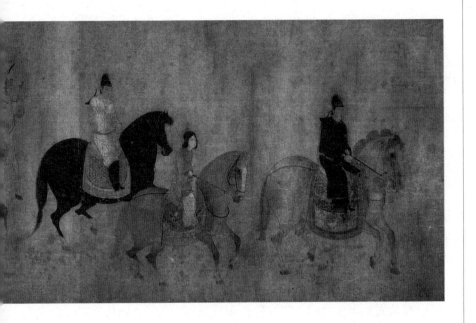

　　我接着说："韩熙载这个人，才情卓绝，文能定国，武能安邦。他父亲被后唐李嗣源杀害，他逃到南唐，也是打算一展身手，统一南北的。李煜的爷爷和父亲都很赏识韩熙载，因为此人貌如神仙，骑马出街会引起围观，而且锦心绣口，谈笑使人忘倦，精于音律舞蹈，辞赋书法为当世之冠，文韬、武略、外交没有他不行的，所以祖孙三代都成了韩熙载的'粉丝'。但他们只是宠偶像，军国大政还

是交给佞臣。

"李璟信赖的五个人，陈觉、冯延巳、冯延鲁、查文徽、魏岑，被后人称为'南唐五鬼'。韩熙载和'五鬼'都对着干，尤其旗帜鲜明地反对让陈觉任监军去抵御后周大军。但是李璟不放心弟弟齐王，坚持让陈觉监军。结果陈觉阴谋夺取大将朱元军权，直接导致朱元哗变，投降后周，使已经撤退的后周长驱直入，南唐割让长江以北的土地，对后周称臣。

"李煜也没比他的父亲好，一继位就杀了好几位能臣，逼得潘佑、李平自缢，鸩杀了智勇忠义的名将林仁肇。韩熙载看到李煜自折左膀右臂，知道南唐没救了，出任宰相，不过是个史书里的笑话，索性佯狂作乐，只求眼下快活。"

叔明感叹："这个人是不是有 self-destruction（自毁倾向）啊！"

"这也是一种理解。他养了四十多个姬妾，有点儿钱都散给姬妾，并纵容姬妾和客人自寻快活。钱财、健康、名声，他统统都不要了，不过身体太好，活到六十多岁，终于去世。

"不过李煜是个更大的悲剧。他既不知道韩熙载为什么

不肯为他所用，也不相信韩熙载真的没有任何野心——也许韩熙载也和林仁肇一样已经被北方赵匡胤收买了呢？他也不是真的要打探韩宅的情况，否则派个探子就把事办了。也许李煜只是单纯地觉得，一代名臣之放浪形骸，这是个好题材啊！你知道，他在太太病重的时候和小姨子偷情。正常人不是应该三缄其口吗？他倒好，填了词让人传唱，舍不得浪费这个题材。后来他投降宋朝，忍辱偷生，写下一首《虞美人》：'春花秋月何时了？往事知多少。小楼昨夜又东风，故国不堪回首月明中。雕栏玉砌应犹在，只是朱颜改。问君能有几多愁？恰似一江春水向东流。'这首词果然是好，以一国血泪写就，最后得到赵光义一杯毒酒的稿酬。"

叔明感慨："李煜才是真正的艺术家。没有什么不能变成艺术。这幅《韩熙载夜宴图》，虽然他没有画一笔，可是他才是制片人。被浪费的一代英才和被抛掷的时光，果真是一流的题材。"

"让我们来看看画。全画长三米多，分'听乐''观舞''歇息''清吹''送客'五段。局部看有空间深度；整体看，人物在平面上又是流动的，安排富于装饰性。这幅

◎顾闳中《韩熙载夜宴图》宋代摹本（局部）

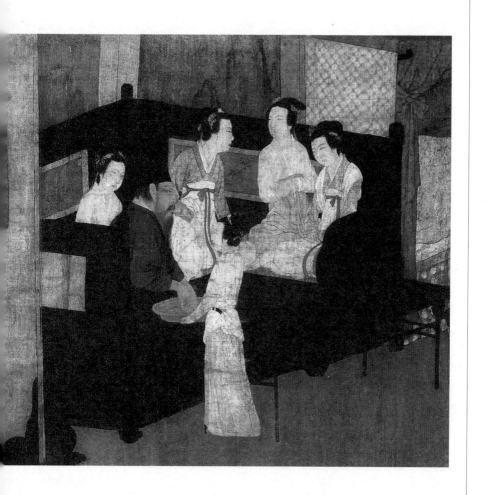

画可以看千百次，现在我只请你看韩熙载的神态。整体来说是丧的，又丧出了不同层次。"

"丧？"

"现在的网络流行词，就是沮丧，没有斗志。画家画出了韩熙载不同层次和阶段的丧：百无聊赖的丧，强打精神、自我纾解的丧，略感开怀、解衣盘礴的丧。这是一种极具实感的亡国前的氛围，造就了《韩熙载夜宴图》里登峰造极的现实主义。可以说，这是中国美术史上最诚实的一幅画，没有之一。"

叔明感叹道："经由这幅画，我们了解到，最悲凉的时刻，不是悲剧冲突发展到了顶峰，也不是面对一地悲惨的悲剧后果，而是切实感到悲剧正在发生，又无法螳臂当车，只能等着历史的车轮从自己身上碾过。幸好还有精妙的歌舞、舞娘的青春，使人不知今夕何夕，春宵一刻，只在当下。这就是文艺的价值。这真是中国独特的审美啊！"

"这就开始总结了？我们的探索之旅才刚开始呢。"我笑着调侃道。

北宋卷

第二讲
▼
山水画的创世纪

叔明问："为什么中国人特别喜欢山水画呢？"

我不紧不慢地说："读懂山水画，就读懂了中国文化的精微。因为山水画首先是一种文化上的奢侈品。它是第一种从工艺美术里分离出来的纯艺术。在山水画出现之前，中国美术的成就无疑是辉煌的，但是集中在工艺美术上，比如半坡文化、马家窑文化和龙山文化的陶器，商周青铜礼器，春秋战国的错金银器和漆器，两汉的俑、车马模型等各类明器。美术依附在器用上，或者是独立器皿，或者作为建筑的一部分，比如东汉武梁祠壁、画像砖这样的墓葬壁画石刻装饰。这些器具和装饰在造型的生动、技艺的

娴熟、工艺的复杂上，都达到极高的水准。但是它们依然无法脱离实际用途而存在，因为它们的作者都是地位低微的匠人工奴，没有创作自由。两汉时，社会极不平等，平头百姓税赋很重，很多人贫无立锥之地，不得不投靠豪强大户，导致士族豪强兴起，也使两汉精神生活达到了新高度。"

"哎，不是说汉文帝、景帝实行无为而治，文景之治，三十税一吗？相当于百分之三的所得税，全球最低。"

"你说的没错，百分之三是给国家的田租，可是还有很多其他的税和役。七至十四岁的小孩不分男女，每年每人交二十钱，这叫口赋。汉武帝为了打仗，加三钱。到了十五岁，不用交口赋，该交算赋了，每年一百二十钱，负担更重了。在个人赋税之外，每家还要交每年二百钱的户赋。交清个税和户赋就完了吗？远远没有，每个国民每年还要给皇上个人六十三钱，这叫献费。"

"完全不根据纳税人的财产状况征税，太不公平了。对富人来说根本不算什么，对穷人来说是碗里夺食。"叔明有些愤愤不平。

"最要命的是更赋，二十三至五十六岁的男子，如果不

能混成免徭役的官员，那每年要给国家义务干一段时间的活。地主的地租也非常重，如果是租田种的佃户，三分之二的收成都要交给地主作为田租。"

叔明表示太惨了。

我说："老百姓固然随时有衣食无着的危险，高门大户也不好过。从西汉末年到南北朝，政治非常黑暗。东汉基本是外戚和宦官轮流掌权，官僚集团上升渠道堵塞。外戚、宦官和官僚三个集团硬碰硬的结果就是朝堂血流成河。今天外戚杀皇帝，拥立小皇帝，明天皇帝结盟宦官杀外戚，后天宦官专权杀士族，大后天士族自相残杀，比网文架空小说和电视剧惨烈多了。家里如此有钱，朝堂如此凶险，战火如此肆虐，士族子弟就更倾向于发展内在的精神生活，形成了一个整理故学典籍、贯通儒道百家学说、点评文艺创作、追求至道的大潮流。所谓文风鼎盛，后世中国经学、史学、文学、美学也在这期间形成了体系。"

叔明问："你是说士人集团自觉的文艺创作从两汉开始？"

"西汉起占主导的是史官文化：幻想少，写实多；浮华少，朴厚多；纤巧少，宏伟多；静止少，飞动多。东汉末

年开始，文学和儒学分离。汉灵帝虽然是历史上数得着的昏君，把利益和宦官集团捆绑在一起，滥杀朝臣，但是在提倡文艺解绑上还是大有贡献的。汉灵帝让蔡邕等人修订'七经'，《熹平石经》是官方校定儒家'七经'的最早版本。"

"史官文化和视觉表达的关系是？"

"史官文化的特点是重写实，轻幻想；重质朴，少浮华；重宏伟，少纤巧，在视觉上的表现就是忠于传统，忠于现实。像马王堆出土的帛披，它描绘墓主辛追死后将要去到的那个灵的世界，人们不是以此为幻想，而是非常笃定地认为那就是死后要发生的事实。四神继承战国纹样的传统，人物、衣冠、器皿也非常写实。"

"古埃及美术也是写实得要命。"

"东汉时，以前占主导地位的史官文化出现了松动，这一时期的辞赋和骈体文都花团锦簇，以文胜质，在美术上也出现了比较多样化的演绎。画像砖的繁多类型和主题就是最好的例子，不但有忠实记录庄园农耕、桑蚕等生产活动的，也有记录墓主人出行、狩猎、会客、饮宴等贵族活动的，更有讲述历史故事和历史人物的，还有以植物为母

◎《熹平石经》残石

题的。在后几种主题中，艺术再现的成分高于忠实记录，和西汉相比有更多的夸张变形，尤其是为了达到装饰效果的变形。书法也有了大发展，八分书、章草、今草和行书以及楷书都出现在东汉晚期到三国这一百多年间。最早的画家，在能熟练掌控笔和线条的文人里出现了。"

"这就是所谓的书画同源吗？"

"国画造型主要用线，这是绘画工具毛笔所决定的。不过早期的许多绘画并不是纸上作品，而是像佛罗伦萨的湿壁画那样，主要为宗教建筑增色。人物画多半受了西域佛画的影响，比如东吴的曹弗兴和徒弟卫协都以佛画著称，能作大幅画，比例无差。东晋的顾恺之画人物也画山水，还写过一篇创作笔记《画云台山记》，整体看来是一个构思布局的企划案。顾恺之考虑的，是怎样表现出一个神仙居所，张天师在其中如何考校徒弟。构境的意图非常清楚，艺术家的自主性也非常鲜明。他的《洛神赋图》也体现了要与曹植比试一下的野心，看看图画和文字，到底哪种艺术形式的表现力更强。"

叔明感慨："他还真是自信满满啊。"

"顾恺之认为自己已经画得活灵活现了。他说画人像

最难，山水次之，狗、马再次之。他的人物固然神形兼具，画山水也是向背远近分明，甚至能表现出险谲蜿蜒、凄怆澄清、高骊绝崿等各种形态气势！"

叔明提出质疑："看西汉和东汉的造像，我倒是觉得前代的人物和狗、马都已经非常好了，只是山水是未曾探索的领域，所以山水最难。顾恺之的山水就很幼稚，无法和人物画的成就相提并论。"

我解释道："这个问题在唐代的时候已经被提出来了。张彦远在《历代名画记》里吐槽魏晋名迹：画山水吧，把群峰画得像首饰、头梳一样细巧，这里的水上划不了船，这里的人儿比山大，这里的树木排列僵，枝桠就像伸胳膊张手指，哪里有一点儿自然之态。但是张彦远并没有如艺术史家那样去考察顾恺之所面临的挑战。那个时候，中国的动物造像艺术已经有几千年历史，人物造像也有几百年的历史，唯独山水是极少被触及的题材。对于装饰来说，动物、人物和一些纹饰图样已经足够。西汉出现的博山炉是一种新的形式，香烟从蓬莱仙境、海上仙山冒出来，仙气缭绕，这也许是山水造像最早的形式，中国画里用重叠三角形表现山水的样式也在此萌生。在想象中，把融山海、

仙人、灵兽为一体的博山炉展开平铺，和顾恺之那'水不容泛，人大于山'的山水相当近似呢。"

叔明点点头："也就是说，上流社会其实已经接受并熟悉了博山炉上对山水仙境的表现样式，所以看到早期山水画也并不觉得如何幼稚。"

"对。创作者和观赏者之间存在着一种编码—解码的关系。晋代人对'什么是山水'已经形成了完整的思路，山水不过是仙境概念的载体，所以他们看到《洛神赋图》并不会觉得不足。但是酷爱游山玩水的人会觉得这样的画远远未能表现出山水之美。南朝时的大名士宗炳①精于玄理，妙善琴书图画。他不是在山里，就是在去名山大川的路上。他不求幻想中的仙境，只探现实中的灵山。在他的心目中，山水是有内在精神的，古来圣贤，都住在与其美德相当的名山里。他要用图画颜色把山水里的玄妙表达出来，以效仿圣贤的'含道应物''澄怀味象'。具体方法是'以形写

———————
①宗炳（375—443）：字少文，南朝宋画家，南阳郡涅阳（今属河南邓州）人。家居江陵（今属湖北），出身士族，擅长书法、绘画和弹琴。他游山玩水，达到了狂热的程度，晚年因病居于江陵，不能再涉足山水，于是将平生所游之地绘于室内的墙上，以便卧游。

形，以色貌色'，就是以笔墨线条勾勒所见形状，以墨色彩色描绘所见的色彩。这就是中国现实主义风景画的先声。"

叔明问："南朝大约是公元5世纪的时候，既然那时候就追求写实，为什么一直没有发展出透视技法呢？"

"宗炳也意识到了'山大眼小'的难题，他发明了一个天才的解决办法：让人在野外拉起一幅素绢，映出山的形态，不就把三维转化成了二维嘛；在这个基础上，略加点染，竖着一画就是千仞绝壁，横着一抹就是百里河滩。然后宗炳就把此画卷挂在壁上，以供神游。"

叔明笑道："这完全就是偷懒嘛。虽然取得了山的大致轮廓，但是牺牲了大部分细节。"

"宗炳早就料到有你这种人的存在，他说：'观画图者，徒患类之不巧，不以制小而累其似。'所谓的巧不在于全然相同，而在于能以简略的笔触让人感受到同样的气势。重要的是画让人联想到了什么，画得小或者简略也一样能达到画得像的效果，这就是所谓的'写意'，笔越简而气势越逼真，则画家的水平越高。中国的山水画从技法来说，再写实也是写意，从评判标准来说，成功的写实不如成功的写意。宗炳的《山水画序》是给中国山水画挖开的一条河

◎顾恺之《洛神赋图》宋代摹本（局部）

道，以后的画家和画论基本就顺着这个方向走了。"

"宗炳有没有画流传下来呢？"

"不要说宗炳，宗炳后的大画家王维也没有真迹流传下来。唐代的王维是宗炳的头号粉丝。王维九岁作诗文，十七岁文名大盛，二十一岁中进士。唐朝的进士科以诗赋为主，着意选拔文采风流的卓异之士，应试者众，百中取一二，名士多从进士科出。考帖经的明经科，十人取一二，因此有'三十老明经，五十少进士'的说法，三十岁考中明经科算太晚，五十岁能考到进士也不为迟。王维的卓尔不群可见一斑。王维和他的偶像宗炳一样妙善琴书图画。他工隶书，在音律上的造诣卓异，被任命为太乐丞，负责朝廷礼乐方面的事务。王维认为自己最得心应手的还是绘画，说'当世谬词客，前身应画师'。王维的《辋川图》已经失传，传有《江山雪霁图》《雪溪图》《着色山水图》，也未有定论是亲笔还是北宋摹作。据说他写的《山水论》和《山水诀》看着更似明人口角。但是王维的取景框给后代山水画家提供了一种'诗意山水'的范式，这个滤镜告诉大家什么是可以入画的，什么是应该舍弃的。王维使'山水'作为一个绘画门类的地位确立下来

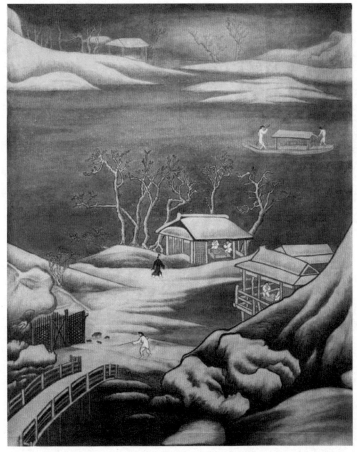

◎王维（传）《雪溪图》

了。"

"这个摹本和顾恺之的风格差异非常大了。这种风格究竟是属于北宋还是唐代呢？"

"五代、北宋的山水可以看作传承自王维。王维喜禅，喜自然，喜烟火味，所以爱以清净疏朗的雪景、晓行、雪滩，以少胜多的剑阁、栈道，充满日常情味的捕鱼、村墟为题材，唯有如此，才可以忘掉安史之乱的硝烟、为安禄山任官职的黑历史以及几贬几升迁的坎坷仕途。他虽然也作设色山水，但是更喜水墨，画面清润。这种以空寂疏阔为美、以人迹天籁为胜的审美基因，扎扎实实地从五代、宋、元的绘画里传递了下去。越是动荡不安的时势，敏感的士大夫文人团体就越想躲避到这山水里去。两宋画家的表达语言更通俗，但是评判标准——画山水的最高境界是'含道映物''澄怀味象'，画山水画是一种证道的形而上行为——始终没有改变，并且由此衍生出中国山水画的几大母题。"

北宋卷

第三讲

▼

山水第二变：荆浩谈真诀

叔明问："既然王维的真迹没有流传下来，那么目前所知最早的纯粹的山水画是什么样子的呢？"

我告诉他："'台北故宫博物院'所藏唐末五代荆浩①的《匡庐图》是得到大多数学者认可的真品，至少是体现了'荆浩法'的宋人摹作。此画的风格和五代后期的山水有着

①荆浩：字浩然，号洪谷子，生卒年不详，五代后梁著名画家，山西沁水人。他擅画山水，吸取北方山水雄峻气格，作画"有笔有墨，水晕墨章"，勾皴之笔坚凝挺峭，表现出一种高深回环、大山堂堂的气势，为北方山水画派之祖。著有山水画理论的经典之作《笔法记》，提出气、韵、景、思、笔、墨的绘景"六要"。代表作有《匡庐图》《雪景山水图》等。

明显的承传关系。唐末五代中原战乱，荆浩隐居到太行山里，在洪谷开始了饮食自给的隐士生涯。"

"隐居是为了避难还是修仙呢？"

"从有文字记载以来，隐士都是很高尚的职业选择。首先，这代表着不合作的传统，即不为官方所用。其次，隐士具备灵活性，不要求人去和制度死磕，不鼓励大家做烈士。屈原碰到的渔父开导他：水清呢就用来洗帽子，水浊就用来洗脚，何必那么想不开呢？想不开的屈原跳江了，而深谙消极自由之道的渔父在中国文学和绘画作品里千秋万代地活了下来。第三，隐士可以把自己的兴趣作为事业：可以修行，可以治病救人，可以写诗，也可以画画。从这点来看，当隐士是有门槛的：有兴趣特长的是隐士，没有兴趣特长那就是流民。隐士界的精神领袖是晋代的葛洪，毫不夸张地说，他文能治国，武可平乱，医能济世，但是归根结底是个重视实证研究的科学家和哲学家。荆浩出身士族，举过儒业，已经具备隐士的入门资格。他的文字造诣很一般。一般到什么程度呢？荆浩的《笔法记》（又名《山水录》）被后人评论为'文极拙涩'，雅语掺杂着鄙语，像个粗通文墨的半吊子写的，以致几乎要被认为是伪托所

作，但是《新唐书》《宋史》《通志》等书都有提及，北宋人也有引用，年代接近应该做不了假，只能说荆浩的水平或风格就是如此。"

"是不是文字能力不行，反倒让荆浩能完成山水画上的一个大飞跃呢？"

"也不是没有可能。从宗炳到王维，都自戴一副诗情画意的眼镜，在他们眼里，山不是山，水不是水。绢素上墨笔飞驰，在普通人看来还未是山水，在他们脑补之下已经云烟缭绕、足以神游了。幸好，荆浩就是和大多数人一样的实在人。宗炳、王维兴师动众携众僮仆游山玩水，荆浩则是种地之余登山自娱。他不是去采药、摘蘑菇，而是去找好看的松树。入品的松树既要身姿、松皮和枝干都可观，又要与周围环境相得益彰。看到让他惊艳的松树，荆浩第二天就回来写生。荆浩画了几万棵松树，才可以说学会了画松树。这就是'外师造化'。荆浩可以说是中国画史上第一个把写生纳入美术训练里的人。"

"荆浩画画是用纸还是绢？"叔明又问。

"以荆浩的财力，肯定不能像宗炳、王维那样经常性地在绢上作画，所用应该基本是纸。唐代《历代名画记》里

已经提到了宣纸，是进上的珍品。荆浩用的纸应该不及宣纸那样洁白柔软，施以笔墨，控制收拾，也是需要多次实验才能得心应手。在画了几万棵松树，满足了一万个小时的刻意训练定律后，荆浩解锁了新技能：写实造型能力和对笔墨趣味的控制能力。先说他的笔势论，多有借鉴唐人论书法的四种用笔：笔断意连，意到笔不到，是筋势用笔；圆浑丰满，起伏成实，是肉势用笔；生死刚正，遒劲有力，是骨势用笔；迹画不败，气韵贯通，是气势用笔。荆浩的画法用笔从中多有借鉴。中国人常说'书画同源'，根子就在这里。同时，他对山水画的认识也有了飞跃，这就是他留给后代画家的《笔法记》。之前南朝谢赫提出'六法'，主要针对人物画，所以荆浩想提出自己的山水画理论。但是他很有意思，自己不直接说，而是借助一位虚构的世外高人石鼓岩子之口说出来。"

叔明说："听起来不太像美术理论，而更像是故事或者小说呢。"

"假托虚构人物发自己的肺腑之言是道家传统，有放诞不经的楚文化基因。屈原如此，庄子如此，葛洪亦如此。荆浩固然受道家影响，但是之所以这么做，恐怕还是因为

他也感到自己的意见太狂妄。他当时只是个后生小子，还是借别人的嘴来毒舌比较安全。这位石鼓岩子说话真狠：以前的画家罕有得道者。谢赫极力推崇的陆之现在基本没有画流传就不说了；张僧繇（就是擅长用天竺笔法渲染阴影画、凹凸画的那位）根本不懂画理；用水墨晕染，是打我们唐代开始的；张璪、王维还是不错的……李思训懂画理，控笔能力很好，但是在墨彩上大有欠缺；项容画的树石倒还有趣，可惜光有墨的趣味，而没有笔的筋骨，好处在于不俗不媚；吴道子用笔能力超过用墨的能力，虽然骨骼清奇，可恨墨彩不丰，在这以下的人就没啥可评价的了……这话传到后人嘴里，就变成了'道子山水有笔而无墨，项容山水有墨而无笔'，而荆浩采二贤之长，以为己能则全矣。这当然不能算忠实于原著，可是也许正是荆浩的言外之意呢？"

"那么荆浩的理论和谢赫的很不一样吗？"

"谢赫的'六法'是气韵生动，骨法用笔，应物象形，随类赋彩，经营位置，传移模写，强调捕捉对象的神韵、结构、特征，要注意构图和表现真实。这荆浩提出了画有六要：一曰气，二曰韵，三曰思，四曰景，五曰笔，六曰

墨。并不一定是针对山水的，而比较具备普适性。所谓气，'心随笔运，取象不惑'，就是落笔是心和手的结合，流畅无滞，毫不迟疑；所谓韵，'隐迹立形，备仪不俗'，在这里荆浩谈到了笔墨的问题，他认为笔迹是要隐在图画形象背后；第三是思，'删拔大要，凝想形物'，这里是提醒画者要有自己的主观见解，要知道画要表现的主体究竟是什么；第四是景，'制度时因，搜妙创真'，这是对画家提出现实主义的要求，要体现自然景物的外在特点和内在气质；第五是笔，'虽依法则，运转变通，不质不形，如飞如动'，提出的是对笔迹的要求，要灵动飞扬，笔墨本身不要引人注目；第六是墨，'高低晕淡，品物浅深，文采自然，似非因笔'，这是审美上的要求，要以墨色反映对象本身的视觉特征，又要不落俗套。"

"感觉这些要求还太概括了，很抽象呢。"叔明略感疑惑。

我进一步解释："对荆浩六要也有另一种解读。杨明锷先生认为，这一段通过常人画家（第一人称，子）与修炼人画家（石鼓岩子）的讨论透露了修炼的进阶。石鼓岩子的名字，暗示他来自更微观的空间，是修炼到很高层次的

画家。常人把'似'当成'真'，而修炼人的'真'，'度物象而取其真'，是从微观进入化境，在很高的层次上看到的'真'。所谓气韵思景，也可以理解为修炼状态下的实际操作。'气者，心随笔运，取象不惑'，这是经过修炼的心才能把握宇宙真相；'韵者，隐迹立形，备仪不俗'，这是通过转化来创造纸上的不俗境界；'思者，删拔大要，凝想形物'，这是要从宇宙宏观视角来考虑画面的主旨；'景者，制度时因，搜妙创真'，这是创作要反映当下的时空情景。"

叔明问："你怎么看？"

我考虑了一会儿，回答："虽然唐代佛道方术修炼者众，但是把修炼和绘画融合在一起还是要慎重一些。虽然荆浩的生活方式很接近修道的隐士，但是他毕竟没有流传下什么修炼的事迹，舍弃《笔法记》文字的明显主旨而一味去猜度言外之意，只能是一家之言了。不过，荆浩也很看重自然的道德寓意，这是顺着董仲舒开辟出的道路在走。董仲舒以万物配天地之德，把儒学和阴阳家学说糅合在一起，从此成为后世儒学主流。荆浩在这个基础上进一步发展出了图画题材的德行类别表。他爱松树，因为他能给松树安上很多高贵品格。松树从小就根正，发心高尚，所谓

'从微自直，萌心不低'，松树在地位很高时也谦卑低调，所谓'势既独高，枝低复偃'。把松树画成飞龙蟠虬，枝节横生，就大错特错了，因为这些绝不是正经松树的代表，正所谓'有画如飞龙蟠虬，狂生枝叶者，非松之气韵也'。其他的柏、楸、桐、椿、栎、榆、柳、桑、槐等树木，画它们时都要画它们应该有的样子，而不是眼睛看到的样子。用现代的语言来说，就是要表现典型树木的典型形象。"

"荆浩的思维方式也能算得上'本质主义'吧。大部分原始宗教和哲学都是从这种思考方式开始的，就是通过观察、总结来概括事物的本质。古希腊哲学就是从世界的本质是水、火、土、风开始的，而中国人有五行。"

"是的，这种思考方法有很强的原始性，听起来有道理，因为毕竟也是建立在对一定数量的个案进行观察的基础上的，但是经不起推敲，因为它和实证科学方法是反着来的，结论先行。表现在绘画上，就是在有一定写实数量的基础上画概念的山水。荆浩说，各山峰峦虽然不一样，但是岗岭连接方式、山林和泉水的关系、远近的处理都是类似的。没有画出这些就不算合格的山水画。"

叔明恍然大悟："怪不得我看中国山水都差不多，原来

画家们要的就是'差不多'！"

"那是绘画发展中的一个阶段吧，也应该是人类把握世界的一个必经阶段，从概括到演绎，从整体到个体，周而复始。在艺术上奉行这个想法，可以培养出一种抽象和概括能力，开始是对景取其概要，很快就具备强大的建构画面内小宇宙的能力。几个模块一拼，什么四时风景都能构思出来，这就叫胸有丘壑。副作用就是同时也形成了程序，魄力小一点儿的人就跨不出去。"

"荆浩的画有没有达到他所描述的目标呢？"

"荆浩的画也许不止《匡庐图》一种面貌。郑午昌的《中国美术史》里提到过，后人仿荆浩的青绿山水，元末明初的收藏家危素曾经得到荆浩的《楚山秋晚图》。他的好友黄公望见之大为倾倒，认为其'骨体复绝，思致高深'，绝不是南宋人能企及的境界，并作诗：'天高气肃万峰青，茬苒云烟满户庭。径僻忽惊黄叶下，树荒犹听午鸡鸣。山翁有约谈真诀，野客无心任醉醒。最是一窗秋色好，当年洪谷旧知名。'吴镇也仿过荆浩的《渔父图》，但是画出来完全是吴镇自己的东西。可见元代出现了一批荆浩的画，真伪难辨。所以还是从《匡庐图》来看。此画采用全景式

◎荆浩《匡庐图》

构图，中锋画山石，笔触并不脱离山崖坡岸的轮廓，是为《笔法记》里'隐迹立形，备仪不俗'现身说法了。皴法若有若无，这张画正处于唐代不用皴法的青绿山水和开始使以皴法造型的五代山水之间的过渡期。后代典型北派山水里所有的关键要素——主峰、侧岭、飞瀑、水口、曲径、松坡、苇滩，都在这幅画里出现了，足见荆浩开宗立法之功。"

北宋卷

第四讲

▼

水国兼葭：南国有董源

　　叔明说："我在大都会博物馆多次看过董源①的画，也多次看过苏立文和高居翰对他的评论，认为董源和他的传人巨然画出了江南的柔山软水，画面上浮着一种平和静谧，董源第一次为中国风景画带来了纯粹的抒情性。那中国艺

①董源（？—约962）：源一作元，字叔达，五代南唐著名画家，钟陵（今江西进贤，一说今江苏南京）人，自称"江南人"。最擅长山水，其水墨及着色轻淡者，不为奇峭之笔，山石用麻皮皴，作峰峦出没、云雾显晦、溪桥渔浦、洲渚掩映的江南景色，评者以为"平淡天真，唐无此品"；其着色浓重者，山石皴纹甚少，景物富丽，宛然李思训风格。董源的水墨山水画，巨然加以发展，世称"董巨"，为五代、北宋间南方山水画的主要流派，对元朝及其后画坛影响甚大。相传作品有《潇湘图》《夏山图》《夏景山口待渡图》等。

术史家们是怎样看待董源的呢？"

我回答："中国古代只有和绘画有关的编年史和作品目录，并没有严格意义上的艺术史。历代史家、评论家和藏家都极其推崇董源，认为他的好处是冲淡平和。"

"平和我知道，冲淡是什么呢？"

"阴阳汇合谓之冲。哪边的势力都不能太过。淡，不是没有味道，而是静生定、定生慧的那种'淡'。唐人李中的诗云，'人居淡寂应难老，道在虚无不可闻'。唐人、宋人极其推崇陶渊明的人品和作品，就是因为他所践行的冲淡之美。在五代画家董源作品出现之前，这种美感只能在诗歌和音乐里找。董源出现后，文化界如获至宝，找到了新的冲淡派偶像。"

"董源是南唐官员，也就是说他是南京人？"

"他是钟陵人，有说是今南京，也有说是在江西的，可以确定的是他出身官宦人家。南唐中主李璟委任他当了北苑副使，这个官安排得很妙，管园林，方便他画动植物、风景各类题材。中国人爱以官职、宅院、家乡这些外在标签来尊称他人，所以董源常被后人称为'董北苑'。不过，在当时，董源并不以山水闻名，倒是所画牛、虎很受人推

崇，被评论为肉肌丰满，毛毳（cuì）轻浮，神完气足，超乎凡格。说起董源，总离不开士大夫的身份和品行等加分项，郭若虚的《图画见闻志》把他归在'王公士大夫，依仁游艺，臻乎极至者一十三人'之列。不过，他作为画家的成就在身后近百年都不太被提及。董源962年左右去世。画家兼绘画理论家郭思在其《画论》的山水画一节里根本没有提及董源。郭思的父亲是北宋初年画坛魁首郭熙，他们的意见可以体现当时的主流观点了。"

"北宋人喜欢的是描绘北方风景的山水？"

"郭若虚的评语体现了当时北宋人的审美：要自然主义，要壮，要美，追求神完气足。北宋人喜欢的山水是李成、范宽所作，既取材于自然又高于自然的奇崛山水，构图极讲究，细节极精微。幸好，士大夫的眼界和皇家以及业界又不一样。米芾就很赏识董源的'天真平淡'，认为其独创一格。米芾也从董源的画里吸取了雨点皴的手法。但是总体来说，董源所画江南的平淡山水并不能满足北方人的审美需求。郭熙、郭思和郭若虚们想不到，让董源被后代画坛封神的，竟然不是'着色类李思训''丰肌俊神的牛虎'那一部分作品，而是那些草草勾勒的丘陵汀岸、江南

山水。靖康之乱，宋室南迁，改朝换代。雄壮昂扬的北方山水像个讽刺，清淡包容的南方山水里倒能聊寄余生。宋末元初，文人画家们才真正发掘出了董源的伟大。周密、赵孟頫和董其昌都努力寻找董源。词坛领袖周密收藏了董源的一张《河伯娶妇》，画家赵孟頫整理了周密的藏画目录，清楚地记下：'董元《河伯娶妇》一卷，长丈四五，山水绝佳，乃着色小人物……'后来此画流入倪瓒手中，就不知下落了。"

"听起来和北京故宫藏的董源《潇湘图》很接近呢。"

"美国学者理查德·伯尔尼哈特的意见和你一致。他认为长一米多的《潇湘图》应该是从周密所藏《河伯娶妇》里截下来的一段。明代文坛领袖董其昌在长安得到董源的一幅手卷，因为董源的字已不见了大半，没法知道画的题目。不过，画面江景让董其昌联想到自己在长沙任上时所见的'兼霞渔网，汀洲丛木，茅庵樵径，晴峦远堤'，又根据宋代画院以诗为绘画创作题材的传统，选了一个他认为最贴切的名字——《潇湘图》。南北朝时，'小谢'谢朓有'洞庭张乐地，潇湘帝子游'之句。黄帝曾经在此演奏咸池之乐，在潇河、湘江汇合处，娥皇、女英追赶舜行舟至此。

董其昌去世后，这幅画被袁伯应购得，经历清代卞永誉、安岐收藏，后来进入内府，被溥仪带出宫，最后由张大千低价卖给中国政府，承传有序。

"不过，伯尔尼哈特之论的硬伤在于，画上并没有明显的河伯娶妇情景。魏国西门豹所破的河伯娶妇陋俗，是把少女置于用芦苇编成的席子状的'舟'上，任其漂流，直到苇舟沉没。岸上有成千的围观群众，静观悲剧的发生。这里的情况显然不太一样。河岸上并没有扎堆看热闹的群众，只有一个黑衣人、四个白衣人，十几步的身后是一位白衣女子和两位红衣女子。河上也没有漂着'苇席之舟'。小船里有船尾的舵工和船头的篙夫，另有一青衣者和红衣女并坐，青衣者打伞，一个褐衣婢女跪坐在右侧，一个白衣人跪坐在左侧。按照船行的方向，离岸将愈来愈近。与其说岸边人等是看客，不如说是来迎接舟上来客，前面五人雁行有序，后面三位女子似乎专来迎接女客。江上来人就算不是娥皇、女英，也是有身份的人。"

叔明补充道："撇开叙事情节，画面的长卷也依然充实得很。普普通通的一天，没有奇观，没有壮举，没有古今感怀，对自然细密的观察已经非常耐看，非常丰富。"

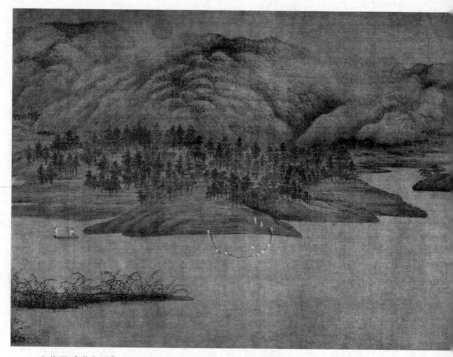

◎董源《潇湘图》

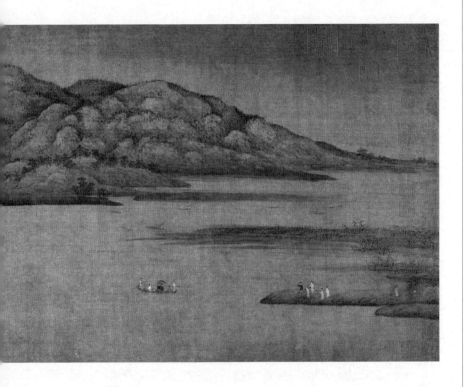

我接着说："沈括的《梦溪笔谈》里说董源的画近看看不出什么名堂（'近视之几不类物象'），远看景物就格外鲜明（'远观则景物粲然'），'幽情远思，如睹异境'。但是看河岸，墨笔横扫抹擦，土岸的浑厚质地和实感就宛在眼前了，且绝无重复和造作之感。中景沙洲苇渚的芦苇和水草用锐笔浓墨勾勒，姿态各异，没有两枝芦苇的叶脉角度是相同的。土质山头用墨点点染，这叫矾头。左边山谷里的云影、中间山头的轻岚以及右边山顶的薄雾让画面充满空气感。对岸坡角是细细的披麻皴，又用点染的植被破之，到山脚出现略长的雨点痕以及更硕大的墨点，淡墨细细勾勒草舍几间，然后缀以松林。除了人物衣裳设白、红、青色，其余的都只用不同浓淡和质地的水墨来描绘。正是这清淡的设定让线条、形状、色泽和质感的细微变化呈现出来，在观者心里谱写一首飘逸的江湖之乐，夹着水声、橹声、风声、鸟声、苇声、松声、人声以及水气、湖光、清风。"

"这画一定要拿着放大镜看细节啊，隔着老远看根本看不到这些妙处。"叔明不禁感慨道。

"何止拿着放大镜看，董其昌得到此图后，又特意去了

一次湖南，舟行湘江。当时是秋天，江上初霁，董其昌拿出此图来对照江畔景色，感叹古人的画也不虚。不过，董其昌所乘可不是画上这样的一叶扁舟，而是豪华程度堪比私人飞机的'书画船'。"

"什么是书画船？"

"书画船的传统始于米芾。在大小类似于小旅馆的画舫里，除了卧室和客房，还要有能即席挥毫的书房兼客厅。邀上知己几人，各携僮仆婢妇，一路饮酒欢宴，鉴赏所藏书画，诸人也作画作字，更少不了笑谑畅谈，浮生至乐也。元代赵孟𫖯和赵孟坚都有书画船，倪瓒舍弃家业，驾大舟避难于水上。明代物质文化繁荣，讲究程度直追北宋，富商汪然明所造画舫叫'不系园'，可见规模更大更豪华了。董其昌的书画船不一定是最大的，但是含金量一定是最高的。他的收藏是江南顶级的私人收藏之一。在湘水上品鉴、临摹董源的《潇湘图》和米友仁的《潇湘白云图》是什么感觉？董其昌的此等享受也是空前的。后来乾隆也学董其昌，下江南时带着满船书画，画中风景与风景中画相互印证。好了，说回董源，目前留存下来被大部分专家所认可的董源真迹，如《潇湘图》《夏山图》《夏景山口待渡图》

等，都曾是董其昌的庋（guǐ）藏。而没有进入董其昌收藏的《溪岸图》争议很大，很多专家认为至少是 12 世纪以后的作品。"

"也就是说，董其昌把当年市面上大部分的董源作品都纳入囊中了，那是真爱啊。"

"董其昌以南宗传人自居。他把王维树成开南宗山水风格的第一人，高山仰止。但是说到实际影响力，董源才是让南宗山水得以成立的巨擘。'元四家'不过是把董源瓜分了一下，就各成一体，人人学北苑而个个不同。"

"为什么董源能远远超越他的时代，持续地对后代画家产生影响，并激发出后人们的创造力呢？"

"对比一下董源和同代画家，就能看出为什么董源能成为'画家中的画家'，元、明、清画家共同的偶像。最重要的是董源的画里有'我'。在董源的江行题材里，水墨的物质性和肌理、画家的笔触和所描绘的对象，既融合又共存。所谓融合，就是以水墨画水国，呈现一种似水的性情、天然的亲昵和统一。所谓共存，就是画家的存在，经由'近看不似'的笔触，在画面中凸显；而远看景色粲然，画家的'手'又悄然退后。尽管退后，却没有消失，时刻在提

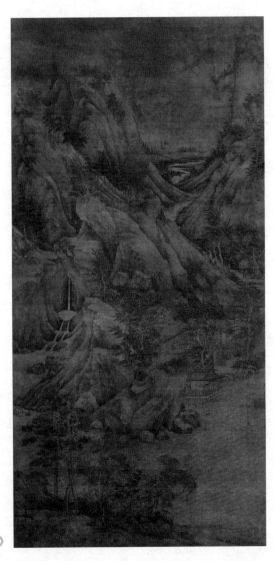

◎董源《溪岸图》

醒观者，这是一张打着作者标签的绘画。关仝、范宽和李成的现实主义北方风格作品，在宏大、苍茫、壮阔的风景里，笔墨极其精微，精微到没有了'我'的存在。这可以说是画家伟大的谦卑，可以说是物我两忘，可以说是画家之'我'变成了'造化'，'我'消失了。"

"你是说董源的画里有个人主义的精神？"

"是很自觉地意识到艺术家的自我，并在艺术表现过程里把自我很舒服地展现出来了。元、明、清是艺术家个人主义抬头的年代，所以会视董源为艺术偶像。"

"米芾父子也玩水墨，自我的痕迹更明显。"

"他们的作品满纸都是'快乐玩耍的我'，也就谈不上严肃的'画家之我'了。再说，米家父子的技法很鲜明，而相对单调，董源的技法则丰富得多，而且他的观察力和表现力是可怕的。董源笔下，没有两个相同的土丘，每一棵芦苇，每一个洲头，每一个坡脚，每一个山头，每一片水纹，每一个姿态，都是不重复的。"

"这倒是，有些画我看起来就觉得很乏味，好像把一个局部不停地复制、粘贴。"

"后代三流甚至二流画家笔下，往往用风格化和程序

化来掩饰造型语言的贫乏。画家需要'编造'一段景，到了技穷的时候，就只能重复自己。当程序化的树木、山峦、汀岸被用来填充画面，就是画家才力不济的明证了。"

"徐小虎（Joan Stanley-Baker）通过研究历代绘画里取地平线位置的不同，认为《潇湘图》的地平线远高于北宋作品，所以年代更晚，至少是和董其昌同一时代的作品。你怎么看？"

"这也是一家之言。10世纪的绘画本来就客观存在北方和南方区域画风的多样性，更不用说画家自身的发展和突破了。虽然说董源真迹集中在董其昌手里'出世'，又被这位鉴赏收藏界的泰斗点评论断，也不是没有疑点，但是以董其昌以及身边人的笔力，万万造不出这个水准的作品。无论如何，奇峰易画，淡致难摹，在平淡中见到的自然，尤其难得，而在平淡自然里能见到自我，《潇湘图》等一系列作品背后的画家，实在是开创这一境界的大宗师。"

北宋—卷

第五讲

▼

徽宗的信仰是道教还是美？

我告诉叔明："要了解宋代绘画就必须了解宋代的画院制度，了解画院制度就要从宋徽宗①说起。"

叔明说："我知道，宋徽宗赵佶是一个审美很厉害的皇帝。"

我狡黠一笑："你肯定知道他创制了'瘦金体'，监制了钧瓷，但是你没有见过他画的手账。"

"手账？图文并茂的日记？"叔明一头雾水。

① 宋徽宗：赵佶（1082—1135），北宋皇帝，自称教主道君皇帝，同时也是画家、书法家、诗人、词人和收藏家，书画方面造诣极高，自创"瘦金体"。

◎宋徽宗像

　　"徽宗很重视各地涌现出来的祥瑞，他认为这是上天对他的认可。1112年元宵节次日，祥云拥簇，聚于皇城南门，众人讶异仰观，飞来一群白鹤，两鹤还停留在屋脊的鸱吻上，鹤翔满天，似乎随乐起舞，合乎韵律。路人赞叹，最后白鹤飞向西北去了。宋徽宗把这个场景画了下来，还作诗记录。"

　　"这画太妙了，有装饰感，同时又有一种纪念碑感。"

　　"对，徽宗真的是空前绝后的视觉美学大师。蓝色的天空，白鹤盈空，朱楼碧瓦，祥云瑞集，画面对称又有变化，

有高度提纯的形式感，也有极其细腻写实的笔触。这画最初给人的感觉，与其说是一幅画，不如说更像工艺美术设计，画面里的各种颜色和形体之间的关系对比才是真正的主角。这种分寸的把握妙到毫巅，产生了一种纪念碑式的永恒感。"

我提醒叔明欣赏一下这个著名的花押。

叔明问："为什么宋代皇帝如此重视祥瑞呢？"

"这要从宋朝第三代皇帝——宋真宗赵恒——说起了，他就经历了一次'天书下降'的大型祥瑞。1008 年，也是正月里，看门人报告说，在承天门殿的南鸱尾上挂着一条黄色的锦帛。宋真宗之前就表示，神仙在梦里告诉过他，会给他发三篇《大中祥符》。现在信来了，真宗亲自走到承天门，下拜后取下天书，果然都是些吉祥话，一句不吉祥的都没有。真宗很高兴，当场改元为'大中祥符'。几个月内，两篇天书又陆续投递到皇宫和泰山。（天书之事实为有大臣作弊。）真宗在泰山封禅，封黄帝为赵氏始祖。但黄帝也不姓赵啊。过了五年，真宗想到了方法，把话圆回来了。玉皇大帝给他托梦，说他家老祖叫赵玄朗，是玉皇大帝派下来治理中华的，曾经转世为轩辕黄帝。真宗尊其为'圣

◎宋徽宗《瑞鹤图》

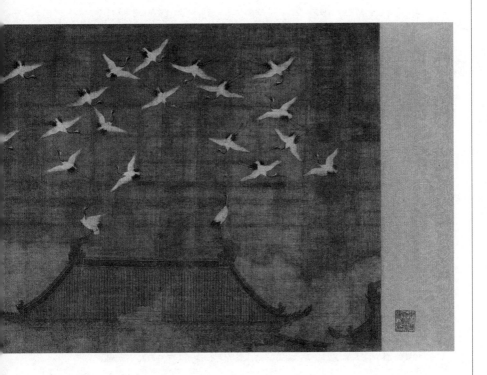

祖天尊大帝'，现有名字凡和'玄、朗'冲撞的都要让道。"

"但是这和道教有什么关系呢？"

"凭空出现一个神仙，引荐人是必需的，所以把玉皇大帝和太上老君也一起拜了。道教就此成为赵家的教。"

"为什么赵家人这么在乎他们的出身呢？"

"因为他们心里有鬼，总担心自己得位不正。给太祖赵匡胤'黄袍加身'的，明明就是赵普、弟弟赵光义和几个部将。后来赵匡胤'杯酒释兵权'，也只对部将们说了一句：'你们虽没有异心，一旦部下把黄袍加在你们身上，想不干，能行吗？'他很清楚自己上台是时势造英雄，而非英雄造时势。太祖和太宗之间的权力交接也不明不白。在此之前，帝王一直是父子相继。兄终弟及的不是没有，比如南唐，但毕竟是少数。太祖和弟弟夜谈了一次，'烛影斧声'，太祖暴亡，次日赵光义就登基成为太宗。太祖二子惶惶不可终日，一个自杀，一个病死。太祖、太宗之弟——赵廷美——也忧惧而死。作为兄终弟及继位规则改变后的第一个受益者，宋真宗想，与其整日疑心别人拿这个来路众说纷纭的皇位说嘴，不如找一个靠山。这个想法在耻辱的澶渊之盟之后更加强烈——据说辽人都怕天神，如果有

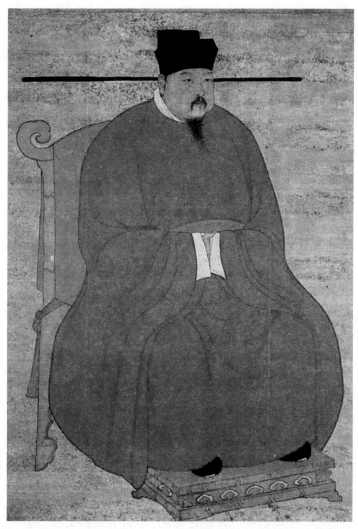

◎宋真宗像

天神撑腰，也许辽人会有所忌惮呢？岂非内立威德，外消契丹觊觎之志，一举两得？给玉皇大帝修玉清宫、编制道教礼乐、制定典仪是从真宗开始的，耗资亿万。付钱给辽国，买了平安，大宋也就安心发展经济，变成越来越肥美的一块肉。"

"徽宗即位应该没有什么异议吧，他为什么也热衷于道教呢？"

"宋徽宗是在年轻有为的哥哥哲宗病故后被向太后看中继位的。大臣们之前多认为端王轻佻，不适合做皇帝。徽宗也是有压力的。他不但没接受过当皇帝的训练，也缺少政治这根筋。他继位以后，首先面临的是站队问题，是支持熙宁（父亲神宗、哥哥哲宗的变法派），还是撑元祐（哲宗年幼时高太后当朝的保守派）？徽宗本来要做和事佬，'调和元祐、绍圣之人'，实在行不通。别人劝他要子承父志，这时候他遇到了人精蔡京，不免沦为蔡京手里的棋子了。蔡京本来追随变法派，元祐初年司马光得势后，他雷厉风行地执行司马光废除新法的政令。后来变法派章惇复新法，他又依附章惇。章惇就是认为端王'太轻佻'的人之一。章惇倒台后，蔡京立即抱上宦官童贯的大腿。童贯

差不多二十岁才净身，跟的又是一位在外监军的大太监，所以与众宦官不同，高大魁梧，筋骨如铁，还有微微几根须，深得外貌协会主席徽宗的喜爱。童贯为徽宗在江南搜罗字画。通过被贬在杭州的蔡京，童贯搜罗到了《重屏会棋图》、王羲之字帖等各种神品，这差事真正办到徽宗心里去了。此后，童贯就把蔡京的字举荐给了徽宗。同时向徽宗举荐蔡京的还有道士徐知常。徽宗自诩是神仙一流人物，常与道士交游。徐知常能文善画，深得徽宗信赖。通过这些人，蔡京很快登上了权力高峰，几经起伏，借着清扫元祐党人的幌子，把异己清扫干净。为什么蔡京深得徽宗的信任？字写得好是其一，更关键的是他迎合并助长了徽宗的信仰——美即天命，并发展出来一套拜物教。

"徽宗对于美，不允许有任何一点儿瑕疵。他临摹唐代张萱的《捣练图》，花钿、衣纹、人物的神态和体态，富丽而不凝于物。蔡京深深了解美给徽宗带来的高峰体验，他曾组织全国各地献上祥瑞，令徽宗大为开心。后来蔡京被迫退休，借部下为徽宗进献黄杨木三四株，并有一套理论：奇珍异宝之类太俗，木石才能体现造化钟灵秀，苍天佑吾君。徽宗也觉得不错，由此开了进献'花石纲'的头，数

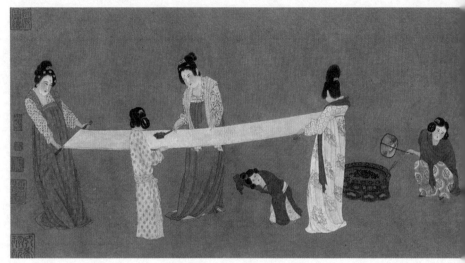

◎张萱《捣练图》（宋徽宗临摹）

量也呈指数级增长。江南一带，不管是官宦还是百姓人家，凡是有奇花异石被蔡京爪牙看中的，拿黄绢一盖就算准备入宫。收集的石头高、宽数丈，用巨船装载，千夫拉挽，沿途凿河拆桥，毁堰破闸，几个月才拉到汴京。一花的运费数千贯，一石的运费上万贯。大观年间，一头牛的价格不过五贯到七贯，可见'花石纲'之糜费。"

叔明问："欣赏这些奇形怪状的石头是中国人特有的审美传统吧？"

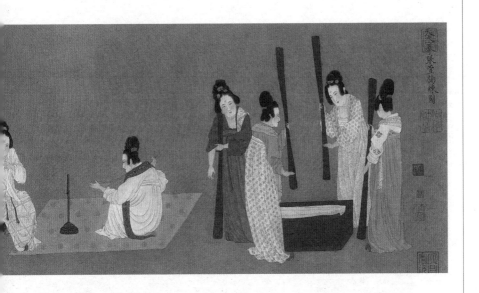

　　我说："这是中国人对自然的物化和私有化。山河虽然名义上属于皇帝，但是皇帝也无法切实地占有，而浓缩了山川之奇、造化之胜的石头可以用来造假山或盆景，就移天地于掌间。唐代的宣宗皇帝曾有句'山河掌上看'，融有政治野心的文艺被誉为帝王格局。从徽宗连写带画来表达喜悦之情的手账《祥龙石图卷》来看，被命名为'祥龙石'的瑞应之物同时满足了他对政治清明的幻想和对造化灵秀的审美。徽宗要一切最美最仙的东西都环绕着自己，一切

◎宋徽宗《祥龙石图卷》

环绕着自己的都是最美最仙的。"

"我知道徽宗也自封为教主道君皇帝，但是不知道具体怎么回事。"

"就是在白鹤唳天的热闹过去了一段时间后，宋徽宗又认识了一名异人道士林灵素。林灵素告诉徽宗：'天有九霄，神霄最高。您就是神霄府之王，玉皇大帝之子，主南方的长生大帝君，您的弟弟是主东方的青华帝君，蔡京是左元仙伯，刘贵妃是九华玉真安妃。'反正把徽宗身边亲近的人都配好了位置，甚至童贯等一溜太监都位列仙班。这么明显的胡话，徽宗也都信了，很高兴地说：'我曾梦游神霄府，所以你说的都在我意料之中。'然后徽宗就将玉清和阳宫改称为玉清神霄宫，自封为教主道君皇帝。正如他以画坛领袖的地位来领导画事，徽宗也是以道教教主的身份来抓道教事物的。他下诏在全国大建道观，道士领取俸禄，用办画学的经验办道学。北京故宫所藏的《听琴图》上，徽宗就着玉冠道氅，仙风道骨。"

"这张《听琴图》真的是徽宗亲自画的吗？总觉得画得也太好了，完全是专业水准啊。"

"也有人认为画是宣和画院里的画师画的，中央顶端的

诗是蔡京题的。不管怎么说，此画至少完全合乎徽宗极为挑剔的眼光。你看坐听者穿红着绿，最夺目的却是放置香炉的鹤膝桌和琴的黑色，应是施了生漆。以太湖石堆叠的小景上，用青铜鼎为花器也是徽宗的发明。他还用鼎、爵、斗等青铜礼器式样来烧素淡的钧瓷，用来做花器和文具。君臣三人不坐椅或墩，仅以皮毛软垫铺石上为座。背后的植物占据画面的主体。如果把画面纵向分为五等份，松树刚好占据五分之二到五分之三段，是绝对的中心。松为徽宗品格的象征，缠绕着松树的是一株凌霄，松树边是一丛新竹。徽宗极度看重写实能力。孔雀升墩先伸哪只脚，花开时的花瓣、花蕊应四季十二个时辰有什么变化，他都看得分明，画得分毫不差，也对画院画家有相应的期待。有意思的是，中国凌霄是橘黄色的，欧阳炯诗云：'凌霄多半绕棕榈，深染栀黄色不如。满对微风吹细叶，一条龙甲入清虚。'《听琴图》里的更接近非洲凌霄。宋代航海贸易发达，其中一条是经广州去越南、印度尼西亚，再去大食（阿拉伯），阿拉伯人也许把产自非洲的奇花异木卖给了中国商人。不管是能在中国培植成活的非洲凌霄，还是本地凌霄的变异品种，都是很珍奇的。《听琴图》是走院体黄氏

花鸟的路数，用笔新细，赋色巧妙，应该是极度接近实物的。"

"徽宗自题天下一人，蔡京怎么敢把题诗写在正中央，高过徽宗的字呢？"

"徽宗对艺术有强迫症，对人事不拘小节，对于亲信的人尤其不摆架子。童贯任监军出征，两军对垒之时，收到皇帝快报，原来因为皇宫起火，徽宗认为此非吉兆，让童贯撤兵。童贯看过手诏，把它往靴筒里一塞，把圣旨截流了，该打照打。后来童贯大获全胜而归，徽宗对此事也毫不介意。"

"我想徽宗既然能开办世界上第一所皇家艺术学院，心态也比一般的君主更开放吧。"

"其实太宗沿袭南唐制度，设翰林图画院，也有四十名学生的名额，基本是师徒相授。徽宗设立画学，这固然出自他自身强烈的喜好，却办得很有章法，有系统有目的地培养绘画人才。进入画学要考试，要学习人物、禽鸟、山水等不同科目，学制和课程计划完整健全。宋徽宗还主持编辑《宣和画谱》，把宋开朝以来皇室搜集的名迹六千三百九十六轴分为道释、人物、宫室、番族、龙鱼、

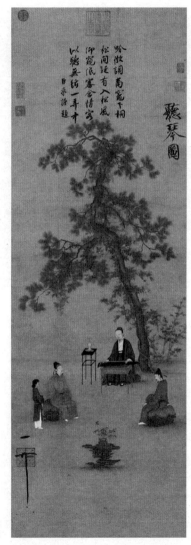

◎宋徽宗（传）《听琴图》

◎《听琴图》（局部·凌霄）

山水、畜兽、花鸟、墨竹、蔬果十门，分而录之。徽宗还提高了画院待诏的地位，取消了'以技艺进官者不可戴鱼佩'的歧视规定，宣和画院里涌现出无数名家，北宋被视为中国绘画史上不可逾越的高峰。不过，一个卓越的美术学院院长去当皇帝，结果就很可悲了。在中央集权政治的舞台上，徽宗犹如身怀重宝的孩童，只要别人哄得他开心，就可以对他予取予求。他以为皇室天下之大，取之不尽，

用之不竭；他以为自己是天神下降，天命护体，没想到陨落来得这样猝不及防。靖康之耻，宋徽宗、宋钦宗及妻女，王公贵族，九十二库宋室珍藏都被带入金国，《宣和画谱》所载收藏也散失殆尽，那幅记载天降祥瑞的《瑞鹤图》被收入金内府，现藏于辽宁省博物馆。"

北宋卷

第六讲
▼
王孙和丹青的不解之缘

叔明感叹："你看徽宗、赵令穰①，还有南宋的赵伯驹②、赵伯骕③都是绘画史上的一流画家。绘画这事是不是在赵家人

①赵令穰：字大年，北宋著名画家，生卒年不详，汴京（今河南开封）人，宋太祖赵匡胤五世孙。其江村集雁、湖上飞鸥等作品意境荒远，富有诗意的小景山水，在宋代山水画中别具一格。传世作品有《山水人物图》《湖庄清夏图》《橙黄橘绿图》等。
②赵伯驹（？—约1173）：字千里，南宋著名画家，汴京（今河南开封）人，宋朝宗室，宋太祖七世孙。工山水、花果等，笔致秀丽，尤长金碧山水。代表作有《汉宫图》《阿阁图》等。
③赵伯骕（1123—1182）：字希远，南宋著名画家，汴京（今河南开封）人，宋朝宗室，著名画家赵伯驹之弟。除山水、人物外，还擅长花鸟，界画亦精。传世作品《万松金阙图》《番骑猎归图》等。

◎赵令穰
《山水人物图》（局部）

的血液里啊？"

我说："这固然也有关系，不过要了解宋代宗室画家群体，就要先了解北宋宗室的生活情况。你说是生而富贵好，还是生而贫贱好？"

"这个是随机的吧，不由人选择。"

"你这观点和5世纪时的无神论者范缜很接近呢。南京的春天，惠风和畅，贵人们席地而坐，赏花喝酒。竟陵王二殿下萧子良打算劝范缜信佛。萧子良说：'你不信因果，怎么解释世上有人富贵，有人贫贱？'范缜说：'人生有如一树花，同发一枝，俱开一蒂，随风而堕，有飘入绣帘坠于茵席上的，也有飘过篱笆落进粪坑的。殿下就是落在茵席上的，下官我是掉进粪坑里的，虽然贵贱悬殊，因果又在哪儿呢？'用来迎击因果论的，却是浓浓的宿命论。其实，范缜才不是什么出身微贱呢，顺阳范氏到他这一辈已经连续九代名儒，声望赫赫。但粪坑之喻来

得一点儿不突兀。他家的长辈，《后汉书》的作者范晔，确是小妾偷偷生在厕所里的——'落于粪溷之侧'。说范晔运气不好吧，他被堂伯父看中过继，承了爵位。说他运气好吧，后来被政敌告发谋反，满门抄斩。坠于茵席上就一定好命吗？竟陵王这样离皇位很近的继承人最后也死于非命。最好离权力中心远一些，不要伴君如伴虎；又天然身份高贵，超然于朝堂争斗之外；无须营营役役，一切锦衣玉食都由人供给；最好生在太平盛世，不受改朝换代权力洗牌之冲击。"

"哪有这么好的事，有权力就必然承受责任，要享受肯定要担风险啊。"

"还真有。北宋的宗室子弟过的就是这样经过精心计算的生活。北宋可以说是最优待王孙贵胄的朝代了。北宋开国皇帝赵匡胤三兄弟的子孙，只要不出五服，都受国家供养。所有男子，只要能活到一两岁没有夭折，起了名字，上了玉牒，就被授官职，领高级军官的俸禄，一辈子不愁。宗室女儿虽然不授官职，但出嫁时皇家要给嫁妆，女婿如无官身，也能授官。皇帝为了表示对宗室子弟的爱护，经常会带上大家出去打猎，钓鱼，游春。宗室子弟的宗学里，

教学的都是当代名儒。宗室子弟虽然没有进学的压力，但是要出人头地，也必须肚子里有墨水。宋朝皇帝尚文，常举办文会、书会、诗会，崭露头角者都有赏赐。更诱人的是，禁内的书籍字画都可以借给宗室子弟观摩。"

"这活脱脱就是信托基金宝贝（trust fund baby）啊，他们不搞艺术谁搞艺术！"

"所以宋代宗室里出了不少诗人和画家，对后世影响最大的是赵令穰。北方失守后，宋代宗室谱牒曾有遗失，在抄本和残本里没有找到关于赵令穰的记载，所以他的谱系也存在多种说法，有认为他是赵世昌之子的，也有认为他是赵世将之子的。幸好有众多好友，如苏东坡和王诜都白纸黑字地提到过他，否则真要落个查无此人了。因为得天独厚的优势，赵令穰有机会临唐代画家毕宏、韦偃、王维的画，很快能临得惟妙惟肖。他学唐代大小李将军的青绿山水，也深得其格局的富足绮丽，所谓'神存富贵，始轻黄金'。"

"我还以为唐代山水都是李思训那种金碧辉煌、有很多装饰变形的呢。"

"唐代图画，无论人物、山水、花鸟还是其他杂画，往

往都画在寺院里，挂轴画本来就稀少。《宣和画谱》里唐代山水收藏最丰，王维的就有一百二十六张，受王维影响的王洽、项容、毕宏的也有很多。所以我们在赵令穰的画里有缘窥见王李两大流派的风姿，尤其是王维那'山水平远，云峰石色，诗中有画，画中有诗'的意趣。赵令穰画的另一种面貌是水墨的平远小景。这幅《湖庄清夏图》没有青绿山水在结构上的苦心经营，看起来笔触放松，一派自然，清风扑面，水气徐来。荷叶的肌理体现了高度的笔墨趣味。茅舍几间可居，烟湖数亩可游，小径徐徐行来，杨柳依依可玩，过小桥，步长堤，赏荷叶，观水鸟，如神仙行云雾中。封闭的构图中，人迹罕至。"

叔明问："这是哪里的风景呢？是赵令穰自己的农庄吗？"

"首先这必须是汴京也就是开封附近的田庄。每次赵令穰作田园小景，苏东坡都打趣他：'此必朝陵一番回。'因为宗室子弟不能离京，赵令穰和当朝皇帝那支都快出五服了，也不成。谁让你拿国家俸禄呢？其次，这应该也不是赵令穰自己的产业。因为赵家王孙们并不能决定自己住哪儿。他们的居所由大宗正司建造，统一分配。嫌房少人多，

◎赵令穰《湖庄清夏图》

想出去租房子住？也可以，需要特批。从 1071 年到 1081
年，有档案可查的也就两例吧。"

叔明惊讶道："那和软禁也差不多了。"

"还有，婚姻也不能由自己的家庭做主，要由大宗正司
统一调配，和具备联姻资质的朝官、武将家族的适龄男女
配对。"

"那么，他们的工作主要是什么？"

"没工作。宗室一出生就会有'殿前侍卫'一类虚职的
俸禄，但是没有实际差使。北宋后期，宗室也可以参加科
考，担任一些地方文职或武职，但是整体来说，宗室对国
家最大的贡献就是祭祖仪式和丧葬的时候出来撑场面，或
者英姿勃发像仪仗队，或者哭得肝胆俱裂像职业号丧的，
都是国家的需要。"

　　"那就是专职吃喝玩乐了。不过能和苏东坡一起吃喝玩乐又不一样了。"

　　"赵令穰爱玩，不爱读书，但是他相知相与的都是当世高人，也可见其才华品格。黄庭坚给他的画题跋：'若更屏声色裘马，使胸中有数百卷书，便当不愧文与可矣。'意思是，您如果摒弃声色犬马，多读几本书，造诣就可以赶上文与可了。文同（字与可）和苏东坡是表兄弟，苏轼夸他诗、词、画、草书四绝，大家都很服气。笑话也是一种婉转的看得起。可见黄庭坚、苏东坡等人都把赵令穰视为自己人。赵令穰传世作品里有一张以苏轼诗意作的《橙黄橘绿图》，也是友谊的见证：'荷尽已无擎雨盖，菊残犹有傲霜枝。一年好景君须记，最是橙黄橘绿时。'"

　　叔明问："为什么北宋皇帝要这样防着自己的亲戚？"

◎赵令穰《橙黄橘绿图》

◎赵伯驹《汉官图》

"开朝三代权力交接的过程鬼祟且暴力。赵家兄弟三个，权力从大房太祖家转到二房太宗家，又越过太宗有狂疾的长子到了次子手上。当权者心里有鬼，解决办法就是从'荣养'到'笼养'，把宗室养废了。后来靖康之乱，宋室南渡后，对宗室的管理松了许多。高宗无子，孟太后认为宋太祖赵匡胤对弟弟夺位不满，才导致太宗这一系子孙远囚异域。所以高宗过继太祖次子赵德芳的六世孙赵伯琮，养在膝下三十年后立为太子。而出色的宗室也在此用人之际脱颖而出，担任外官。赵令穰子侄辈的赵伯驹与赵伯骕兄弟到杭州投奔高宗，非常受礼遇。赵伯驹的画，设色险而艳。宫内女子散步于假山楼阁之间，与市井车马之喧仅一墙之隔，不是亲眼见过宫廷生活，谁敢这么画呢？"

"赵伯驹兄弟的风格和赵大年完全不同啊。"

"赵伯驹兄弟是彻底的院派风格。赵伯驹本来就是徽宗朝的宫廷画家，在高宗手下继续进入画院工作。御用画家的气质已经彻底盖过了其作为皇家子弟的那份遗世独立。所以，说到宋代宗室画家，我总是第一个想到那个好脾气的赵大年。"

第七讲

▼

旅人眼里的北宋

叔明问："为什么北宋画作里有那么多行旅图？关山行旅，溪山行旅，雪中行，江行。"

我告诉他："行旅图是北宋以来新开拓的绘画主题。从何处行来？旅至何处？晚唐藩镇割据，五代十国战火纷飞，到宋朝呢，南北交通顺畅，货物流转如龙。来往行商、赴任官僚、赶考举子终于可以安全地行走在这片大好山河之中，然往日焦土的痕迹仍在。李成[1]《读碑窠石图》画的就是

①李成（919—约967）：字咸熙，活动于五代至北宋初的画家，唐代宗室，上代居长安，后迁至山东，人称"李营丘"。他多读经史，能写诗，善琴、弈，尤其擅长画山水，初师从荆浩、关仝，后来向自然学习，评者谓"峰峦叠嶂，林木稠薄，泉流深浅，如就真景"；也写平远寒林，得潇洒清旷之致。

旅人对世事变迁的感怀。"

"李成算五代画家还是宋代画家呢？"

"李成是唐代宗室，五代时避乱，举家迁到山东。他跟随荆浩、关仝学画，与范宽、关仝一道被认为是北宋初三大山水画家。北宋时期，他的名声还在范、关之上，这大概应该归于北宋皇家的推崇。这份推崇，有一部分是给唐代李家血脉的，但更多是因为李成骨子里是儒，画里有文气。《读碑窠石图》的主角在画面中心，是一块石碑。石碑符合北宋著名的工程手册《营造法式》里赑屃（bì xì）鳌座碑的规格：其首为赑屃盘龙，下施鳌座于土衬之外。现在人多误以为驮碑的'龟'是赑屃，其实盘在碑首的才是赑屃。明代笔记小说《枣林杂俎》里说赑屃好文，所以护碑是再合适不过了。"

"碑在人与骡的衬托下格外高，这应该是故意夸张的比例吧。"

"根据《营造法式》，赑屃鳌座碑本来就是'自坐至首，共高一丈八尺'。宋代一丈为十尺，一尺大约合三十厘米，十八尺有六米，足以让人仰视，未必是夸张。碑不是随便能造的。在唐代，地方立碑要皇帝下旨，所以此碑必有来

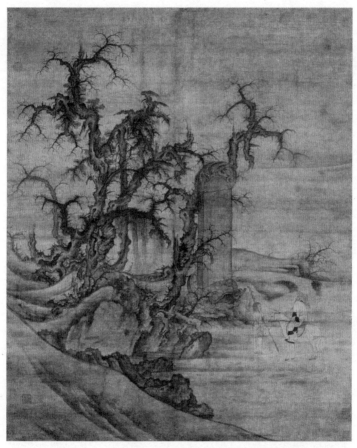

◎李成《读碑窠石图》（摹本）

历。立碑的地方也有讲究，不是陵墓，就是寺庙、宫室。然此碑附近，除老树寂野，竟然荒无一物，连断壁残垣都没有，更使人心惊于浩劫和变迁的彻底。你看这人、碑和古树，形成生命、文史和自然的三角关系，两两之间对视、对峙。是人有情，石有情，还是树有情？这就是李成构思巧妙之处了，让人腾起浩然正气，生出隽永之思。这一张画便可确定李成在画坛的超然地位。《宣和画谱》认为此画古今第一，实在是不知道怎么夸了。"

"李成用墨笔在绢上绘画，水分可是控制得非常好呢。"

"历代画评对李成的点评是'毫端颖脱'，在绢地上运硬笔锐锋的精微一派。和荆浩、关仝相比，李成显得更为现实主义。石碑渲染出了立体感，古树是在荆浩、关仝的勾勒法上发展出了向下的'蟹爪'——缕缕藤葛游丝。山坡石块用侧锋扫，这就是所谓'石如云动'的'卷云皴'。李成喜欢画寒林。所谓寒林，就是暮秋初冬枝叶将凋时节的景象。寒林里的清旷气象，或晨雾，或暮烟，李成用淡墨皆能表达。这幅画的树石由李成画，人物由王晓画。这个和南宋周密在《云烟过眼录》里所记人物由王崇补画不

吻合。王晓也是名不见经传。这幅《读碑窠石图》一般被认为是原作散佚之前被临摹出来的作品，已经能从中一窥李成的风貌了。"

"这张画是什么时候到日本的呢？"

"日本收藏中国画有三个阶段，最早是镰仓、室町时代以禅宗寺院和足利将军家族为中心的收藏，第二阶段是江户时代临济宗黄檗宗僧人的舶来收藏，而质量最高的是20世纪初关西地区的实业家在清末民初的动荡中收入的藏品。1917年，京都大学教授内藤湖南到北京访问，恰逢为天津水灾赈灾的书画展览，展出北京当地藏家的数百幅历代书画精品，其中就有这幅《读碑窠石图》，是有'清末民初藏家第一人'之称的完颜景贤的藏品。经由内藤湖南的推荐，这幅画最后被关西纺织业巨头阿部房次郎购得。景贤所藏北宋前名作，有三分之一都被纳入阿部房次郎收藏，后来其藏品中最精的一百六十幅中国画都依照阿部遗愿，捐献给大阪市立美术馆，回归社会。

"好，接着说行旅图。李成嗜酒，去世时仅四十九岁。他名望极高，仿他画作的人也极多。另一方面，李成以做职业画家为耻，他让子孙尽量搜集销毁他的画作。米芾认

为世上已经没有李成真迹了。北宋画家里，许道宁、李宗成、翟院深、郭熙、王诜、燕文贵等都深受李成影响，但是，真正得到李成以儒道入画的精神传承的，应该是活跃在仁宗朝的范宽①。范宽好酒，好山林，经常来往于开封和洛阳之间。范宽也是在学李成画的时候顿悟，学别人不如写生，写生不如写自家心境。既然要修心，就隐居终南山。自古终南山修道者多，晴耕雨读，自给自足。但是这对于画家来说可能不够，笔墨色绢，物物要齐备。范宽和外界来往的渠道不会闭塞。他靠山吃山，以绢为田，笔耕不辍。而其善画山的名声也在外面的世界渐响，逐渐超越一干御用画家，而与李成、关仝并驾齐驱。徽宗的御府里藏有五十多张范宽的画，可见对其多么推崇。范宽的画把五代以来的写实主义推到极致，但是在画面安排上胸臆大开，格局飞升，画的是山，构建的是浑雄至高的理念。"

叔明表示认同："真的有一种崇高感，和之前赵大年那种优美的风景完全不同了。高居翰认为《溪山行旅图》是

① 范宽：字中立，生卒年不详，陕西华原（今陕西铜川）人，山水画"北宋三大家"之一。

中国绘画史的高峰，此后就走向衰落，我想你一定有不同看法吧。"

"中国艺术里非常核心的一个维度是对关系的表达。如果说《读碑窠石图》是生命、文史和自然的对视，那么《溪山行旅图》则是人生、自然和宇宙三个世界的互相嵌套。不过，被《宣和画谱》誉为古今第一的李成画可学，范宽画则不可学，正如杜甫可学，李白不可学一样。我也觉得这张画空前绝后，没有能与之比肩者。但是绘画又不止一个风格、一种价值，范宽把全景山水早早画到了极致，后人正好开辟新路。让我们先来看看它究竟好在哪儿。

"溪山行旅，行旅的主体是谁？请看右下角的小商贩，一人几骡，负重前行，营营役役。宋代与其前后朝代最大的区别就是对商业的鼓励，打破了唐代住宅区（坊）和商业区（市）的区隔，商店随便开，同时，政府在城市、县城和圩镇都收税。这位赶骡子的商贩要向税场缴纳过税。既然商税已成为政府重要的财政来源，商人的地位也显著提高，也惠及从事手工业的工匠、做物流的行商和开店的坐商。

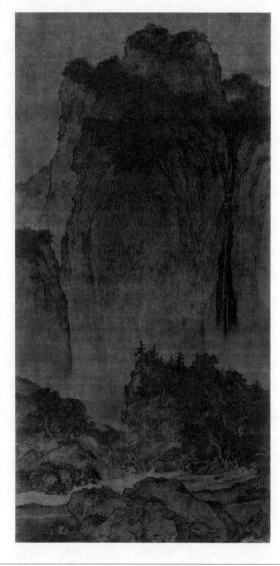

◎范宽

《溪山行旅图》

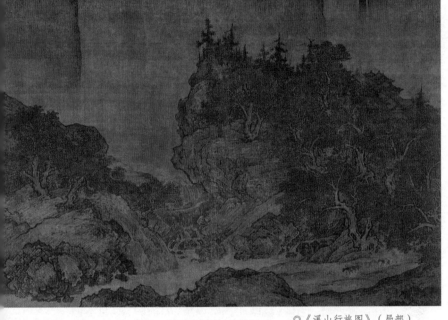

◎《溪山行旅图》（局部）

　　"再看行旅的客体。平展的道路、沿途的大树、路边奔腾的清溪，忠实反映了秦岭古道的风貌。峻拔的岩壁、几叠飞瀑以及绿树丛中的庄严佛寺，也被安排在中景。画面最中心位置是一块巨岩。这巨岩也是既写实，又做了风格化的处理，峻拔的轮廓勾勒出陡峭的岩体，雨点皴塑出巨岩的向背纹理。这样如此夸张地突出一个体量的视角，在之前的中国绘画史上是从没有过的。"

　　叔明说："李思训的青绿山水也挺夸张的。"

　　"李思训是精工细作的代表。但是他的'表现主义'也建立在对自然的摹写上。画家把观察到的世界秩序搬到绢上来。中国画家没有单点透视的技术，他们用裸眼观察，用心智理解，用笔墨再现，所以成品总在'似与不似之间'。而看这幅《溪山行旅图》，你会立即意识到再现对于范宽来说已经完全不是问题。他已经彻底解决了这个问题，近景和中景里的骡子、商贩、树木、山石都极其精微准确。他面临一个更高层次的挑战，即如何把他心里的'宏大'画出来，而且要让所有人立即感同身受，并以为至美。"

　　"我不知道他是怎么解决这个问题的，但是他肯定做到

了这一点。画面上那种崇高的精神性压倒一切，而且是和完美的物质性结合在一起的精神性，不可动摇。"

"中国的审美里，一向认为诗高于画，因为诗比画更富精神性。王维的画被认为是绝品，因为'画里有诗'。苏东坡和黄庭坚很看重视觉艺术，也不过夸画是无声诗。宋徽宗最爱拿唐诗来考画学生，看谁能为指定的诗画最好的插图。但是范宽不讲这一套。他的感受不受文字染着，他的审美无需由诗意转达。他活活撕开被文字重重包裹着的中华文化，极突兀，又极理直气壮。儒家推崇中庸，讲究雍容揖让，但是儒家其实有傲气，自以为风骨顶天立地，鬼神都不惧。这种极刚烈的价值观突然被范宽表现出来了，知识分子见到都要心惊，这个民族最崇高的东西，居然可以在视觉上显现出来。中国文化历来重精神轻技艺，没有文气会让人觉得俗，过于精细会被批评匠气。但是没人敢说范宽匠气、俗气。因为范宽的画完全占领观者的身心，见之忘俗。文气和匠气也不过是些标准，《溪山行旅图》正是打破标准的创作，是为巨构。"

北宋卷

第八讲

▼

宋代士兵的升仙图：燕文贵

叔明问："北宋的都城为什么定在开封？"

我说："因为开封旁边有条汴河啊。开封当时叫汴州。后周时期的政府疏通汴河，连接起淮河和黄河。宋王朝依赖江淮的米盐，又需要把大量军需物资运往北方抗辽，汴河就是生命线。国家设置了转运司，对水路实行严格的分段管理。宋朝其实是靠水战统一南北的。当年水陆军十万灭了南唐，统一以后也不可松懈。所以定都内陆城市汴京后，宋太宗建金明池。大到什么规模？可以搞水上军事演习。每年春天，金明池对百姓开放，军卒们在金明池演练，皇帝也会驾临金明池，和老百姓们一起观看水秋千、水傀

偏和驾舟、列队、布阵等表演。龙舟竞渡赛把表演带向高潮——龙舟们争先恐后冲向插立在临水殿前裹着锦缎的标杆，上挂锦彩银碗，此为锦标。南宋初年的一位老人在他的回忆录《枫窗小牍》里怀念小时候看金明池演武的情形，'见船舫回旋，戈甲照耀，为之目动心骇'。天津博物馆藏《金明池争标图》展现的就是这一场景。驻东京的水师有相当一部分是从南方抽调过来的。这些从南方来汴京的小兵中将出现一位日后名动朝野的画家。"

"我知道了，你说的是燕文贵①。我一直很好奇，他是怎样突破各种壁垒从士兵成为画家的呢？"

"燕文贵是从水路来到汴京的。他跟随的究竟是水师的战船还是押运军用物资的漕运船，都不可考了。他的岗位倒是相当明确——摇舟，可见是最底层卖苦力的士兵。他脱离了军队，十几年后，首次进入皇帝视野的燕文贵已经成为一名画家。他在宣德门外摆摊卖画。宣德门是大内皇宫正门，百官从此门上下朝，皇帝御驾从此门出入。从宣

①燕文贵：生卒年不详，吴兴（今属浙江）人，宋代画家，师从郝惠。工山水、人物，尤善画壁立千仞的山水，不师古人，自成一家，富有变化，人称"燕家景致"。传世作品有《江山楼观图》《溪山楼观图》等。

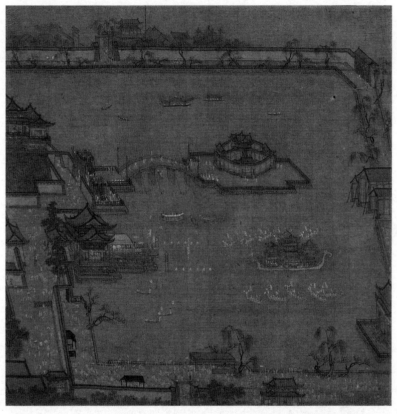

◎佚名《金明池争标图》

德门到朱雀门的道路修得极为平整，叫御街。宫墙外各种小贩都在此叫卖摆摊，这里是京城内最繁华的黄金地段。哲宗时孟皇后因符咒事被陷害，幽居瑶华宫。恰恰宫外就有个卖糕饼的小贩叫卖：'亏便亏我！'被开封府怀疑为影射喊冤，判杖一百。皇室和市井就是这样亲密无间。"

"看来北宋的社会结构也是挺扁平的嘛！"

"开国初年，也是不拘一格降人才。汴京城里有个药贩子，是从契丹治下的河北涿郡来的，他画得一手好画，谁买他的药，他就给一幅画，鬼神犬马，画得惟妙惟肖，使人称奇，名声很快传到皇亲国戚也是艺术爱好者孙四皓的耳朵里，这位药贩子高益很快就被太宗召见，深得圣心，一路高升，成为统管翰林图画院的待诏。太宗还委任高益在民间多发掘些丹青妙手。燕文贵在宣德门外摆摊，也就是在这里递上的求职申请。高益觉得不错，让燕文贵献一幅画。这燕文贵精心构思创作的第一幅作品叫《七夕夜市图》，把汴京城繁华的街市、人流熙熙攘攘的样子，全部活灵活现地画出来了。摆摊面向市场，必须雅俗共赏，老百姓喜欢的婴戏、货郎担、集市、屋木这些题材都要能画。不过，高益看中的是燕文贵的另一项稀缺技能——山水

画。"

"为什么说山水画是稀缺技能？前面不是有李成、郭熙、范宽，山水画已经达到极高水平了？"

"李成和范宽都是画院外的画家。北宋初年，宫廷画院的骨干是来自蜀国和南唐的画家。宫廷装饰讲究花团锦簇，以花鸟画家最多。随孟后主来汴京的西蜀画家黄荃、黄居寀父子深受宠信，他们的作品是北宋初年画院评点作品优劣的标杆。其次是给帝后写真、给道释造像的人物画家，比如前文说的高益，还有来自西蜀的高文进以及追随吴道子画风的武宗元。宋初时大修寺庙，才发现画院里竟然没有像样的山水画家，临时培养也来不及了。高益就推出了燕文贵，对太宗说：'如果没有燕文贵来画树木山石，我万万不敢接大相国寺壁画的任务。'就这样，燕文贵结束了街头卖画生涯，人生新篇章开启，进入画院，成为'国家公务员'。相当一段时间内，他是画院里唯一的山水画家。宋真宗举全国之力大修道观。修建玉清宫时，每天工作的人三四万，其中有从全国征召来的三千画师，分为左、右两部，由武宗元和王拙两位画家分别管理。燕文贵擅长山水林木和屋木，也参与壁画工程。北宋画院的官职分待

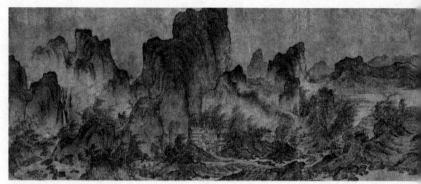

◎燕文贵《江山楼观图》

诏、艺学、祗侯、学生几档，此时燕文贵已晋升为画院祗侯了。"

"看来那时候山水画很多还是画在墙壁上。"

"至少宫廷画师职业生涯中的一大半时间是在给宫廷寺庙补壁：有直接画墙上的，有画在纸或绢上再裱在墙上的，也有画在'移动的墙壁'——屏风——上的。也许是这种室内装饰工作的性质让燕文贵的风景画具备了很强的装饰性，他可以像发展连续纹样那样发展一个风景主题，把亭台楼阁、栈道飞瀑、平远江景、高远山景等各种元素组合编辑在一起。既然是编出来的景致，自然是独此一家，人称'燕家景致'。

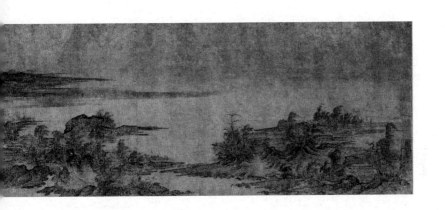

　　"但是'燕家景致'也不是生编硬造出来的，内在还是要有一个架构。《江山楼观图》平远构图，右边是岛屿海面，靠岸边有几艘船，在云蒸雾绕的半岛上，有几处精致的宫阙，有渔翁垂钓，有临水茅棚。燕文贵善于用浓墨勾勒、淡墨渲染的手法绘出挺秀嶙峋的石质山体，奇特而不失自然。他的远山和云水是几笔淡墨横拖，画得迅疾潇洒。画面的左边是群山，行旅图的主题出现了，蜿蜒的山路贯穿画面左半部分，行人顶风前行，还有山顶上的楼观、山间的岚气、风中招展的树枝和抖动的杨树叶子。画中主角不是江山，也不是楼观，更不是风雨飘摇中的行人，而是统率全卷、鼓荡万物的大风。"

"这场面还真让我想起庄子《齐物论》里的某个片段，讲天籁，讲真正的大风来的时候，地上的洞穴什么的反而都屏声静气，不敢出声了。"

"道教里也说极高空中的大气叫作罡风。燕文贵既然惯为寺庙道观画壁画，营造仙家景象也是应该有的技能。再来看看《溪山楼观图》，叠床架屋，造景的特色很明显了。这幅画面是中轴式构图，高远布局，被横向分成七层。第一层浅渚渔舟，这片水不是董源笔下的江河水，也不是范宽画里的山间水，也不是海水或湖水，只是为了衬托峰峦之高峻奇雄而存在的一片水体。二层骤马行人，到临水绝岸处忽然有了'玉砌阑干'，乡道忽然切换成宫廷戏，唉，莫非旅人至此将有一场奇遇？老树作为标记，琼楼玉宇在望，这等天涯海角处的宫室，主人不必说自是神仙一般的人物了。经飞瀑，穿山谷，山间古道上居然颇有人烟，临水有轩，有三进明堂。第三层，山路蜿蜒，更多峭壁深谷，飞瀑层岩。燕文贵的杂树杂用胡椒点和淡墨染色，山岩是正面岩体两边叠加，顿挫短皴杂以墨染和条子皴。第四层，五进楼阙，似是而非的山门，模糊教派属性，观也可，寺也可，宫也可。但是从画名看，当是道观。第五层则是

◎燕文贵
《溪山楼观图》

此山至尊所在，层叠宫阙之上，入云高台俯视众生。最上的第六和第七层是凌霄绝顶，无人烟建筑，也许是得道者的神仙梯。"

叔明直乐："经你解说，有种坐电梯上楼的感觉。"

我说："就是啊，层数虽多，但是并没有李成和范宽画里的空间关系，而是平面上的延展和叠加，所以显得单薄。但是对'卧游'的王公贵族来说也就够了。前面说过，宋代皇帝好道，道士也极受尊崇，甚至登堂入室成为国师。燕文贵这幅《溪山楼观图》不是人间风景，而是修真入道的奇幻风景。乾隆题诗'名匮方壶定员峤（jiào），居宜黄石与丹邱。树无秋夏云常绿，瀑任冬春玉镇流'，也是正确提炼中心思想了。"

叔明总结："燕家景是仙家景，就是那个年代的玄幻宇宙，可以上演中国版《指环王》的那种。"

北宋 卷

第九讲

▼

北宋的职业妇女生活

　　叔明说："唐代的仕女画很美，但是好像到了宋代，画家们忽然不太画仕女了。"

　　我说："大部分人总以为仕女图自古有之，是源远流长的一种绘画类型。马王堆帛画上的贵妇，顾恺之笔下的历代淑媛，张萱、周昉笔下的绮罗人物，明代唐寅、仇英笔下的仕女，直到民国的美女月份牌，不都体现了当时社会对理想女性形象的描摹吗？你的观察很准确，宋画里，女性大规模地消失了。似乎前朝张萱、周昉笔下那些容光焕发、鲜衣怒马的女子们就像一个梦一样从未存在过。那时候，这类画还有个专门的名字：绮罗人物。到了宋朝，能

穿绮罗的女子，就不能暴露在众人眼前。

"你看，山水胜景之侧，徜徉着来自隐士界的渔夫、樵夫，煮茶、焚香、弹琴的高士，跋涉求道的旅人，唯独不见女子踪影。市井图像里也少见女性。美国学者伊沛霞在研究宋代妇女生活的专著《内闱》里提到，张择端[1]《清明上河图》有五百多位人物，女性只有个位数。日本学者佐竹靖彦数过：一个是在船后端的屋顶上高声指挥众多男性作业的人，似乎是中年妇女；有两个女人正在从船舱的窗口向外眺望，其中一位抱着婴儿；有'正店''孙羊店'等招牌的繁华大街中央的轿子里可见一位女性，从窗口向外张望；画面的右端有一位抱小孩的妇人和她的女伴；画面的左端可见一个略微年长的男孩被一位男子领着，左上端则有一个不知被何人领着的女孩。被佐竹靖彦漏掉的还有在'赵太丞家'买醒酒药的两位女性。不过佐竹靖彦的总结还是比较全面的。《清明上河图》里出现在喧嚣繁华都市的女

[1]张择端（1085—1145）：字正道，东武（今山东诸城）人，北宋绘画大师，自幼好学，早年游学汴京（今河南开封），后习绘画。擅画楼观、屋宇、林木、人物。所作风俗画市肆、桥梁、街道、城郭刻画细致，形象生动。存世作品有《清明上河图》等，为我国古代艺术珍品。

性大概有如下三种：一是作为婴儿的母亲或保姆，这种情况一般需要由另一位女子陪同，自己可以行走的孩子，尤其是男孩，原则上则由男性照管；二是旅行中的女性，特别是有小孩需要照顾而外出旅行的女性，作为特殊情况而被允许；三是出现在营业场所的女性，在与商业有关的场合，女性外出也不会受到太大的限制。"

叔明问："那么女性为什么从绘画里消失了呢？"

"并不是完全消失。团扇这种比较私人化、女性化的物件上还是常出现仕女题材。比如驸马王诜①的《绣栊晓镜图》和苏汉臣②的《靓妆仕女图》都表现了花园内闺阁生活的场景。在表现文会雅集题材的画作上也会出现女子的身影，比如南宋刘松年③的《博古图》。宋代士大夫家庭很重视女子

①王诜（约 1048—约 1104）：字晋卿，北宋画家，太原（今属山西）人，后迁汴京（今河南开封）。擅画山水，存世作品有《渔村小雪图》《烟江叠嶂图》等。

②苏汉臣：北宋画家，生卒年不详，汴京（今河南开封）人。工画道释，人物臻妙，尤善婴孩，所画货郎图，描画精细，货物繁颐。传世作品有《秋庭戏婴图》《靓妆仕女图》等。

③刘松年：南宋画家，生卒年不详，钱塘（今浙江杭州）人。工山水、人物，因题材多园林小景，人称"小景山水"。传世作品有《四景山水图》《天女献花图》《中兴四将图》等。

◎王诜《绣枕晓镜图》团扇

◎苏汉臣《靓妆仕女图》团扇

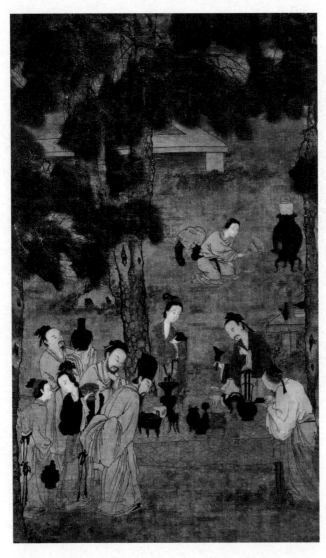

◎刘松年
《博古图》

的教育，家中女眷也由此具有良好的文化素养和广泛兴趣，李清照就是最突出的例子。但是，整体来说，比起处处可见的策马飞奔的唐代女子，宋代女子确实淡出了公共生活。这背后的一个重要原因是理学的泛滥。宋代科举制导致中古新儒学的兴起，被后世称为宋明理学的这套观念，不再满足于仅仅把儒学理念作为政治主张、道德标准和士人的人生指南。新儒学希望的是儒学的泛化，礼教秩序要进入社会生活的每一时刻、每一角落，成为指导全社会的意识形态。《礼记》里那些对于妇女的限制和管制，一直因为脱离现实而很少被老百姓理会，宋时则要被千家万户奉为圭臬了。"

"媒体研究学者汤姆·吉特林也说过常识的可怕，主流意识形态渗透进人们的日常行为，成为常识的一部分时，才是真正的成功。"叔明说。

我继续讲："要在生活里建立新的秩序和规范，就必须有一套社会结构来给它攀爬。经历数百年战乱，宗族成为最可靠的组织。宋儒鼓励复兴上古的宗法社会。宗族里有出息的读书人会给族里创立谱例家规。比如范仲淹立的《六十一字族规》和《义庄规矩》，后来被总结为《范文正

公家训百字铭》。如果说范仲淹的家训还是简明扼要的'指导思想'，司马光的《居家杂仪》就是巨细无遗的'企业管理体系手册'了。司马光提出，在家庭生活里，男女也必须隔绝。细到什么程度呢？男子白天不能待在卧室。女人没事别往中门跑，要出中门，就要遮住脸。男仆如果不是修缮房屋或者有其他重要缘故，不准进入中门，如果进了中门，女眷就必须避开或者用袖子遮脸。女佣有事要出中门也要遮住面部。同时还有一批女性意见领袖来为这套概念代言。历代推广女德的才女们都需要一些精神分裂的本领。写《女诫》的汉代才女班昭以及她的'粉丝'、阐释《女论语》的唐代才女宋若昭，都把粉碎妇女的自我意识作为平生事业，自己倒是混得风生水起，功成名就。里应外合之下，女性群体就被戴上了'嚼子'。"

"有文化有教养的宋代女性就这样接受退回中门以内的命运了吗？"

"这也是一个漫长的过程。而且，女德也是金字塔顶端的士大夫家庭女性的自我要求，广大下层社会养不起不出门的全职太太。宋代仕女画的数目虽然锐减，但是大量涌现的民俗画里还是常常能见到劳动妇女的身姿。刘松年

《茗园赌市图》里的茶贩子太太身强力壮，一手提装了热水的'注子'，一手拎孩子，抹胸上方露出明晃晃的乳沟。这是当时的流行款。梁楷[①]的《蚕织图》画的是江南养蚕丝织行业的场景。用几幅连续构图把从养蚕、制茧、缫丝到织成绢匹的全过程表现出来。画面上大量的成年男女工人表明丝织业已经超越了家庭作坊规模，采用俨然工厂流水线的作业模式了。不但男女杂处，女工们也并没有把自己包裹得严严实实。纺线的时候，似乎妇女们都喜欢把纺车拿到室外，边干活，边看娃，还能和过往的人聊天，多线程工作。王居正和李嵩都描绘了女子边干活边看野眼的场面。"

叔明问："在这种作坊工作的收入怎么样呢？她们算不算职业的女工？"

"11世纪时，一匹成品苎麻布五百到七百钱，一匹本色丝绸一千五百钱。当时物价是什么水平呢？范仲淹曾经资助一名奉养老母的穷书生，给他安排了一个职位，月薪

①梁楷：南宋画家，生卒年不详，祖籍东平（今属山东），居钱塘（今浙江杭州）。工人物、佛道、鬼神，兼山水、花鸟。梁楷性情豪放，不拘礼法，人称"梁风（疯）子"，曾经被任命为画院待诏，但将金带挂于院中，不受而去。梁楷开创了中国画水墨写意画法的新局面，对后代写意画法的发展有很大的影响。

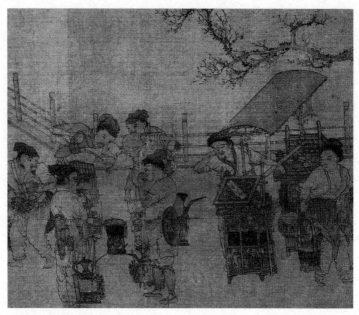

◎刘松年《茗园赌市图》

三千钱，让他专心读书，这个穷书生就是后来成为'宋初三先生'之一的孙明复。苏东坡被贬到黄州，家里人口不少，不得不痛自节俭。每发了四千五百钱的月薪，就分三十份挂房梁上，天亮则用叉子取一份下来用，还有剩的可以请客吃饭。一般小官吏，月薪不过两千五到三千钱。布价、丝价昂贵，织女作为价值链条底端的一环，所得有

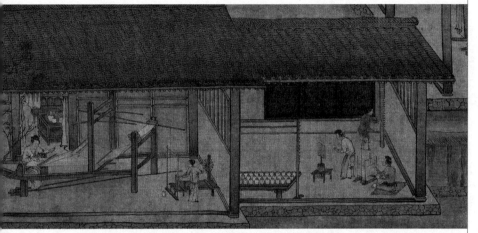

◎梁楷《蚕织图》（局部）

限，但是也应可以维持温饱。卖掉纺线以后，还要买素丝，进行再生产。如果自己养蚕缲丝，'七日收得茧百斤，十日缲成丝两束'，资金回收很慢。无论如何，有技傍身的女性有了自立的本钱。根据伊沛霞在《内闱》里的总结，寡妇和年老无依的女子靠做织工可以养活一家老小。一位陈姓寡妇自己养蚕，纺织，养活小婴儿和公婆；一位周姓女子靠务桑麻养活五个孩子；还有一个妓女的女儿不愿意承母业，说自己已经掌握了纺织的技能，可以养活母女俩。除了这些技术活，下层社会的女性在汴京这样的大城市里也

能找到活路。《东京梦华录》记载，汴京的餐饮业极其发达，'更有街坊妇人，腰系青花布手巾，绾危髻，为酒客换汤、斟酒，俗谓之焌糟'。这是无本生意，只要挽个漂亮发髻，腰间系青花布，就可以去酒楼当服务员，虽然酒楼不管发工资，客人总归要给些小费的。而下等歌妓，不呼自来，筵前歌唱，临时获赠些小钱物而去，这叫'打酒坐'。汴京处处都有职业妇女的身影。瓦舍等大众娱乐场地有女演员：小唱的李师师、徐婆惜，'叫果子'（学京城里各色叫卖）的文八娘，弄皮影戏的朱婆儿，舞旋的张真奴……汴京人热爱的相扑运动也是皇宫里聚会表演的压轴戏，也有女相扑手，穿短袖无领的坎肩，袒胸露腹。司马光看不过去了，上书要求取消。"

叔明总结道："学者们要把女性关在家里，但这只是他们一厢情愿而已。"

我轻蔑地说："他们要发这些痴人迷梦，也得在天下太平的时候啊。靖康之变，许多大家族的命运就落在了女性肩上。比如李清照以大智大勇从山东押运她和赵明诚的十几车书画古物收藏到南京，可见当家主母和三教九流接洽料理各种事务也是常态。这种情况一直持续到元代。赵

孟頫在太太管道升逝世后，觉得天都要塌了，因为以前都是太太打理一切。当然，在有丈夫的情况下，宋代女性谈不上什么经济独立。女性能保有的唯一财产是自己的嫁妆，但是理学不鼓励儿子、媳妇有私财。女性对家庭经济的贡献都算到公中，最好连嫁妆都拿出来贴补夫家，全献给公婆最好，就会被夸'贤惠'。到了元、明两代，女性的境遇更加糟糕，离婚或丧偶的女人离开夫家时不能带走自己的嫁妆，全社会都担忧妇女有自己财产将成为不稳定因素。"

叔明感慨："至少我们现在知道了宋代妇女日常袒胸露臂在街面上走，这刷新了我对中国女性的认知呢。"

北宋卷

第十讲

▼

汴京小市民生活

叔明说:"《清明上河图》真是让人看不够,它里面蕴含的海量信息已经把我炸晕了。"

我说:"《清明上河图》好似北宋北方生活全息图,虽然已经有大量研究专著和普及解读,其实也不过是在宝山上凿了个小眼而已。你看到的,不仅是当时中国最繁华的大都会,也是11世纪地球上最闪耀的大城市之一。纵观古今,即使是和全盛时期的其他全球大都会相比,汴京也毫不逊色。不仅仅因为它堂皇的营造、精妙的审美、繁华的生活,更因为这繁华不但属于达官贵人,还属于城里的百万小民。先说第一条,北宋初年,东京城里已有上百万

人口，逾十万户人家。你有没有想过这些人是从哪里来的？"

"从其他地方迁移过来的，就像今天的'北漂'一样吧。"

"现在看起来理所当然的事在古代是不可想象的。从汉代起，朝廷工作的重中之重就是把农户绑在田地里，否则各种人头税赋向谁收？劳役兵役找谁服？除非是天灾人祸，十室九空，农民没有活路成了流民，正常的流动是不被允许的。地域之间的流动不可以，行业之间的流动也不可以。要出门，就得向当地'派出所'申请'介绍信'，也就是'过所'，住店、过关都要检查。但是朝廷叫你迁，你也不能不迁。而到了宋代，户籍制度是开放的。一个普通的农民，不想耕田了，可以进城打工。宋史学者程民生先生说，迁徙自由的另一层意思是，居民可以不被强制迁徙。秦、汉、唐、元、明、清都有大规模的官方组织的移民活动，宋代一次也没有，偶尔有动议，也都不了了之，不能不说是政府对居民迁徙自由的尊重。"

叔明由衷道："那真了不起啊，现在在大城市还要办暂住证呢。"

"有迁徙自由不等于不管理。汴京城里也要登记户口：

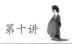

◎张择端
《清明上河图》
（行当之刮脸、送外卖）

坊郭户。坊郭户分主户和客户，还有等级。各种商人、地主往往是坊郭上户，工匠、艺人和小贩等则一般是坊郭下户。还有两种人是没有城市户口的，一种是军士、官吏，走的是另一套系统；一种是没有正经职业的无赖、娼妓和游民。"

"那么在东京城里的日子好不好过呢？"

"唐代白居易到长安，还被老前辈开了个玩笑：'长安米贵，居大不易。'这事如果易地易世在汴京，就绝不会发生。因为汴京的工作实在是太好找了，遍地都是小钱。上次我们说过，就连相对弱势的女性都很容易找到饭辙。男人呢，如果你一穷二白，但是有一把子力气，就去找'人力资源中介'（牙行）。底层劳动人民的收入，以脚夫为高，民间出雇夫钱，不论路程远近，一天二百三十文，但是活计也不是每天都有。抄书的收入低得多，每天抄两千五百字，一个月三千五百文，每天一百一十六文，胜在稳定。东京城里无数的行当店铺都去牙行雇人：修路，钉桶，修工具，掌鞋，刷腰带，修幞头帽子，补角冠，做牌额……各小区街道还各有给人打水的差使，顺便做上漆、打钗环、荷大斧斫柴、换扇子柄、供香饼子等业务。汴京城四百多

个行当，总有一行适合你。"

"看《清明上河图》中饭店就很多呢，第三产业也有很多工作机会。"

"城里有从官府领了执照酿酒的星级饭店（正店）七十二家，其余脚店小馆无数。如果你不但手脚灵便，还懂看眉高眼低，东京城里可是遍地的无本生意。来喝酒的人都好面子，你若打扮整齐，见那衣着光鲜、意气风发的少爷们饮酒，可上前伺候，跑个腿啊，去买个外卖什么的，得些赏钱，这个职业叫'闲汉'。如果你不但换汤倒酒，还唱个小曲儿，上果子上零食，客散自然有钱给你，这个职业叫'厮波'。你还可以自备几个钱的药或萝卜之类，不问酒客买与不买，散与坐客，然后得钱，叫作'撒暂'。如果年纪小长得萌，可穿白布衫，裹青花手巾，抱着白瓷缸子到酒桌前卖辣菜，或托着小盘子卖干果。干果的品种就丰富了，有旋炒银杏、栗子、河北鹅梨、梨条、梨干、梨肉、胶枣等，应有尽有。所有这些时果、脯腊，在果子行进货，或者每月五次相国寺开放万姓交易，各种珍奇货品，无所不备。

"如果你不但手脚灵便，懂看眉高眼低，更有过耳不忘

的记忆力，就有望在遍布大街小巷的餐饮行业里谋求一个招待的职位了。千万别小看这个很有前途的职业。汴京的餐馆里，卖酒的和厨子都唤作'茶饭量酒博士'，客人要尊称店小二一声'大伯'。'大伯'不是白叫的，店家百色菜肴，随要随叫，不许一味有错。客人临时改单或要其他下酒菜，也需立即供应。

"当小馆的伙计也丝毫不轻松。客人坐好，伙计拿着纸笔，遍问坐客点菜。汴京人吃得讲究，哪怕只一碗面，也或热或冷，或温或整，人人要求不同。除了做法，上菜方式也有讲究。用一等琉璃浅棱碗，叫'碧碗'或者'造羹'；菜蔬要切得精细，叫'造齑'；面与肉等量，叫'合羹'。点好菜，伙计要从头到尾给客人报一遍。上菜的时候，左手三碗，右臂从肩到手驮叠约二十碗。不容出错，否则客人投诉，挨骂扣钱事小，丢了饭碗也是有的。

"汴京城的饮食行业之盛，也只有后世的广州能望其项背。每天早上不到五点，寺院的和尚敲着铁牌或者木鱼报五更了，诸家店铺市井已开。卖面条、粥点的羹店已经点着灯烛开张，也卖灌肺及炒肺。还有趁着早市卖洗面水、果子、汤药、饮食和纸画儿的小贩们，各有各的唱词儿。

"一天吃了正餐是小点，茶室完了是酒楼。晚饭市完了是夜市，卖的是灌肠、香糖果子等各种小吃。大冬天就算风雪阴雨，也有夜市，卖煎肝脏、蛤蜊、螃蟹、糍糕、团子、盐豉汤之类。到三更天，夜市关门了，这时候提着水瓶卖茶的人出来了。因为汴京人夜生活丰富，加班也好，夜饮也好，凌晨三点多回家的大有人在。而好玩好耍处，更是通宵达旦。

"所以汴京人少有在家做饭的，都是从外面买来吃。办红白喜事有发达的到府供餐服务，四种司通力合作：租赁椅桌陈设、器皿合盘、酒檐家伙的茶酒二司，管吃食下酒的厨司，还有包揽送请帖、安排座次、负责司仪和唱歌劝酒的'白席人'。如果想办出特色，去名园、亭榭、寺院游赏，也自有人承揽安排，按规矩收费，主人出钱而已，十分省事。

"如果你有文艺才能，那太好了。京城里有许多瓦子，都是每棚能容纳千余人的大型剧场，不论风雨寒暑，场场爆满。说书、跳舞、杂剧、杂耍、相扑、木偶戏、讲史、小唱、皮影戏都是寻常，还有脱口秀（'说诨话'），驯昆虫、小兽（'弄虫蚁'），学叫卖（'叫果子'）等各种项目。

只有你想不到的，没有观众消化不了的娱乐。如果腹中有些文墨，北宋发达的出版业等着你加盟，各种'书会'，也就是出版社，刻书发行，为读书人提供了高薪兼职机会。

"如果你身怀画技，则可以在宣德门东的潘楼酒店外练摊。每天五更开市，买卖衣物、书画、珍玩、犀玉，也许会入伯乐的青眼，走上高益、燕文贵和许世宁的青云路。对面街南叫'鹰店'，贩卖鹰鹘以及珍珠、匹帛、香药等，南通一巷卖金银彩帛，'屋宇雄壮，门面广阔，望之森然，每一交易，动即千万，骇人闻见'。往来皆是豪客，被挖掘也是指日可待了。"

叔明听得无比向往，问："那么在汴京定居，租房费用多少？"

"大家都说汴京房价高昂。以大理寺丞馆阁校勘苏颂为例，他月俸十七贯，三分之一用于租房、养马。计算下来，房租三四千文。"

"前面说底层劳动人民日入百钱左右，每月不过三千。他们住的又是哪种房子？"

"北宋政府便民利民的一大特色服务就是'左右厢店宅务'，不但首都汴京有，各地市也有。店宅务这个机构类似

房管所，负责房屋的租赁、修缮和管理。宋真宗时，左右厢店宅务共有公租房二万三千余间，平均月租是四五百文。店宅务每日需要登记的账簿多达二十八种，包括旧管入库簿、月纳簿、退赁簿、赁簿、欠钱簿、纳钱历、减价簿、出入物料簿、欠官物簿等。有产之家或者炒房的跑来租廉租屋怎么办？政府也想到了。首先，店宅务的管理者、工作人员不许租公屋；在京城拥有房产的市民也不得承租汴京店宅务的公屋。公屋的租户也不得转租。租了房子要自己装修改善，也可以，但是退房时就归官府所有了。如果改装材料拆下来不影响房屋结构，租户可以带走；如果影响房屋结构，就要留下。总之，一应管理制度又人性化又周密合理。"

"汴京城公共管理的水平，与当下发达国家的大城市相比也是很精细了。"

"今天的许多大城市都让人爱恨交加，因为生活虽然便利，但是往往人情淡漠。可汴京不一样。孟元老深情地写道，本地人情高谊，如果见外地人被京城人欺负，众人必救护之。见到军人、官吏寻事欺负人的，也横身劝救，赔上酒食饭菜，一点儿都不害怕。外地人来京住下，左右邻

居必定相借各种用具，送汤送茶，指引买卖，贡献各种信息。以精明著称的商户也极厚道。有酿酒权的正店，下游批发商脚店来打两三次酒，就敢把值钱的银器借给对方用。穷人家到店里打酒，也用银器供送。

"汴京人大气热情，但是眼界也是极高的。各种大本小本生意，务必讲求器具精美、卖相鲜净。所用的工具也要奇巧可爱，有设计感。各行各业都有一定穿戴，卖药的和卖卦的不能同样打扮。香铺的活计，要顶帽披背，当铺掌柜，皂衫角带不顶帽。甚至乞丐的行头都有一定之规，稍有懈怠，众所不容。可叹一个文明发展到极盛处的大都会，被辽国、金国先后冲撞，就香消玉殒、花瓣零落了。"

"世界史上这样的事很多啊，辉煌的文明在蛮族进攻下没有还手之力，如古希腊和古罗马的陨落。"

"幸好有孟元老的《东京梦华录》记录下汴京生活的点点滴滴，所谓'以点代事''以时代事'，用王德威的话来说是'后世的审美'（Aesthetics of posterity），艳说旧事，同时又奇妙地符合宋代士人'以俗当雅'的审美，让我们今天说起宋朝，不但有宋词、宋画、宋瓷，更有当日的烟火味为文明全盛时期的佐证。"

第十一讲

▼

北宋市井与家居

叔明说："听你讲了宋代普通市民生活，我对这个时代更好奇了。在《清明上河图》中能看到各式各样的房屋，应该都是现实的再现吧？"

我说："宋代界画都是高度还原的，大到街道布局，小到格子窗，基本都可以当工程图纸来用。宋代市井建筑主要有三种：第一种是院落式住宅改成的，临街是店面，院内或自住，或用来做作坊；第二种是根据街道和行业灵活合理布局的商铺；第三种是由'开发商'租赁官地，建造商铺，租给小商贩开店。这三种在《清明上河图》里均有体现。"

◎张择端《清明上河图》（局部）
临街院落店面和自由布局店面

◎张择端
《清明上河图》（局部）
简易商铺

　　"左边是卖沉香的店，右边门前有'正店'招牌，应该是大酒楼吧。"

　　"没错，左边沉香店是两坡顶，构造较简单，右边的楼阁式酒店则是歇山式，首层散座，楼上雅座。简易店铺则相对简朴，敞开式布置，能够很清楚地看到里面的桌子、条凳。"

　　"宋代家具和唐代家具有什么不同吗？"

　　"从唐到宋，人的生活空间转向了室内。并不是说宋人更好静，而是在宋代宽容的政治气候下，'社会'这个机体发展了，踵事增华，屋檐底下出现了越来越多的社交空间，有了越来越丰富的社会和个人活动。坊市的隔离取消

167

了，所以商业发展了。汴京城里的行当比隋唐时翻了一倍；
宵禁取消了，所以餐饮场所通宵达旦连轴转；文字狱不兴，
文艺大发展，所以大城小县里都有瓦舍勾栏。这应该是中
国历史上第一个市民社会。市民社会的种种来往，大多要
寻求舒适、便利、安全。几乎就在几十年间，千百年来以
地面为基准的起居方式被彻底抛弃了。前朝的家具主要由
床、榻、案、几构成。商周以来，大家都席地而坐。春秋
战国以来就有床，六足为底，有围栏，可坐可卧，后来分
出睡觉的卧床和起居见客用的坐床。再后来从床里分出榻，
稍微窄一些，低一些，不用的时候可以挂起来。在床上活
动，吃饭写字都用得上案，不同的是食案有拦水线，没有
拦水线的是书案和琴案。卫贤①《高士图》画的是梁鸿、孟光
举案齐眉的轶事。梁鸿在床上，坐在书案边，孟光举起的
则是一个托盘状的食案。书案的形制，在传为王维所作的
《伏生授经图》里看得更清楚。"

　　"总之所有家具高度都不超过半米，移动起来都很方

①卫贤：五代南唐画家，生卒年不详，长安（今陕西西安）人，善
画界画及人物。

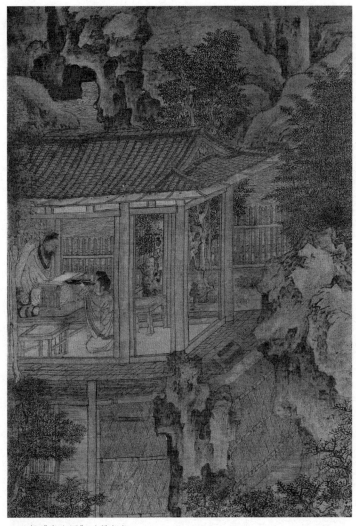

◎卫贤《高士图》（局部）

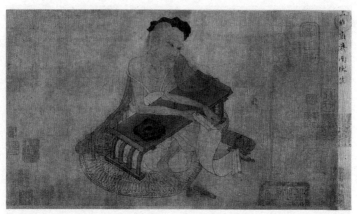

◎王维（传）《伏生授经图》

便。床、案、几可以搬来搬去。为什么席地而坐这么多年的习惯，在宋代都改变了呢？"叔明又问。

"习惯难以改变，是因为已经有了一整套基于席地而坐的社交礼仪了。两人相见后怎么揖让，怎么坐，谁能坐，谁不能坐，都有一定之规。比如臀部抬起，上身挺直，叫'跽'，又称长跪，是对别人尊敬的表示。男女不同席，不是不在一起吃饭，而是不能坐同一张席子。长者要'异席'，一人单坐一张席子。而坐得没规矩可谓最没教养的表现。腿伸展开叫'箕坐'，女人在家箕坐可是有可能被老公休弃的。一直到五代的时候，垂足而坐、坐'椅子'还

被认为是没教养的表现。在床上正襟危坐，坐累了可以斜靠着，也有'凭几''隐几'等各种小发明，让长时间坐在床榻上的人能更舒服点儿，但是谁也不敢因为舒服就抛弃床榻而坐椅凳。但是进入宋朝的市民社会和商业社会，一切要讲方便，讲效率。喜欢坐凳子、坐椅子的人越来越多，随时能坐，站起来就能走，'老礼儿'也就逐渐翻篇了。

　　"隋唐时期的家具是箱形壶门结构，宋代家具开始采用类似建筑的梁柱式体系框架。宋代小木作技术提高，坐具设计灵感大暴发，出现了官帽椅、扶手椅、交椅、玫瑰椅、圈椅；凳子有偏凳、方凳、梅花凳、海棠凳、扇形凳等。椅子和凳子的框架式设计是受木结构建筑的影响。鹤膝桌也可以当几用，放置香炉、花樽。椅子不够彰显等级，又发明了'高坐'。椅子放在榻上，绝对高人一等。重大仪式上，被行礼的对象要高坐。比如娶媳妇，翁姑要高坐。坐高了，桌子也成为必需品。宋代不用大桌子，基本都是比较矮的小桌子，高度相同，按照需要拼接起来用。有聪明人发明了'燕几'，高度相同但是大小不一，按照需要可以拼成好几种形状。大型宴会就是几十上百张拼接了。皇帝吃饭，动不动上百道菜肴，也是这样小桌子列队摆放起来

方便。德龄郡主的《御香缥缈录》记载，慈禧用膳也是用小桌子摆饭，可见经实践检验，确实好用。"

叔明说："我记得德国学者雷德侯提出，中国建筑秉承的是模块思维，用单体做复杂的组合。青铜器、汉字、兵马俑、四合院是模块思维的四个范例。家具设计是不是也沿用了这个思路？"

"对，中国建筑沿袭的是中国美术和工艺的一个传统，用单一元素不断组合拼接，用模块化来进行规模化生产。建筑上的开间体系则是把模块结构转化为空间结构。开间体系的好处是灵活，增加或减少一个或一列开间都很方便。要凸显某个建筑的尊贵，不用每次都单分出一等，只要在同等规格上加一个单位。比如北宋建筑里的十字脊，经常在两端各加一间'抱厦'，加强单体建筑的华美；或者加一列或几列单位。雷德侯在《万物》里举了个例子，根据《营造法式》，最高规格的建筑殿堂不用屋脊和山墙构成的'硬山'，而是用五条屋脊（庑殿）或九条屋脊（歇山）的屋顶，远观雄伟。北宋的建筑空间内部暴露斗拱，复杂宏大的斗拱结构也向观者传达出了一种不言自明的重要性。梁思成先生说过：'斗拱之变化，谓为中国建筑之变化，犹

柱式之影响欧洲建筑，至为重大。'技术里体现的是观念和文化。

"北宋丰富的木构手法又给北宋的室内空间带来了新的装修可能。以前空间风格靠帷幔、幕帘、屏等软装，居室之间的区隔虽然不完整，但是随时可以根据需要变动。北宋的人口多了，空间使用更多样了，以前粗放的区隔方式不够用了。有了拆装方便的格子门、阑槛、钩窗等新的门窗样式，有了用于组织室内空间的截间格子、板障、板壁，北宋居室在精细空间区隔和良好采光两个需求中实现了平衡，再加上传统的卷帘和屏风，室外的风雨光雪都可进入室内，又不会改变室内的舒适度。

"人们在室内的时间越来越多，名目繁多的用具也出现了，不但有床、榻、桌、案，更有高型的椅凳、桌案、柜架、衣架、巾架、盆架、屏风、镜台，基本后世的家具形制都在宋朝达到完备。木头家具上少不了各种纺织、丝织和皮毛的坐垫、椅垫、椅披、床帐。语言的精准体现生活的细致，宋人语言里的床，有床敷（床铺）、床锐（床棱）、床垠（床边）和床屏。苏辙感叹自己变'肥宅'了，诗曰：'床锐日日销，髀肉年年肥。'光是床屏，就有落地床榻屏

风、枕前的小枕屏、多曲式折叠屏、多扇床榻围屏四类。学者黄淑贞在《全宋词》里挖掘出八百四十三条和'屏'有关的文献，可见帘、幕、帏、屏是日常审美的着落点。"

叔明总结说："所以，如果要营造宋代风格，就要多用帘、幕、帏、屏这些软装饰和可移动家具啊！"

北
宋—卷

第十二讲

▼

茶的洗礼

　　叔明问："宋代有很多反映文人聚会的画，这种画的主旨是什么呢？"

　　"我们来聊聊《文会图》吧。"我提议，"这幅画归于徽宗名下，但是学者根据徽宗题图的语气，判断是'御题图'，也就是画院画家所作，徽宗品题。画的内容是徽宗始终很感兴趣的题材：学士雅集。据说徽宗在当太子时临摹了唐代阎立本的《十八学士图》。你知道十八学士是什么人吗？"

　　"是当时的大知识分子吗？"

　　"他们是李世民的智囊团，有从龙之功。徽宗在东宫时

画此图，表现的是一种思贤若渴的心情。这幅画现存明代摹本。学者衣若芬写过关于《文会图》的详尽精微的论文。她认为，《文会图》似是从《十八学士图》里提炼出来的雅集场景。所以，这幅《文会图》并不是普通文人雅士的集会，而是外可经国济世、闲来操琴点茶的一帮政坛大佬们的茶聚。"

"那么徽宗题了什么字呢？"

"写的是'儒林华国古今同，吟咏飞毫醒醉中；多士作新知入彀，画图犹喜见文雄'。意思是：泱泱大国，人才济济，都在我这儿呢。太师蔡京对此不以为然，他在画面左上方和徽宗平头处题写，内容分庭抗礼：'明时不与有唐同，八表人归大道中；可笑当年十八士，经纶谁是出群雄。'意思是：唐朝算什么，十八士又算老几，风流人物，还看今朝。"

"所以徽宗一点儿不介意蔡京的张狂。"

"因为他们是知音啊。好吧，来看看重点：喝茶。宋代喝煎茶也喝点茶。点茶一般是酒宴结束后给客人醒酒。点茶的精髓在于不假人手，要自己点。徽宗就是点茶高手，喜欢用建盏。蔡京多次记录徽宗点茶：'以惠山泉、建溪异

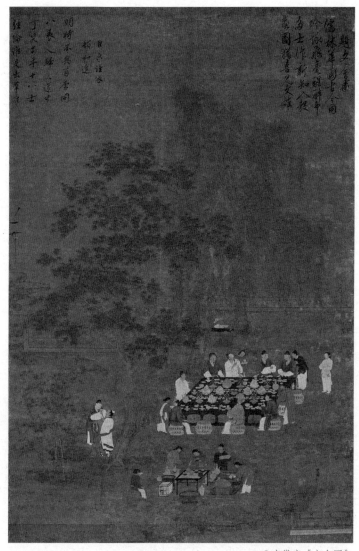

◎宋徽宗《文会图》

毫盏烹新贡太平嘉瑞斗茶饮之。'"

叔明问："建州窑就是那种黑黑的茶盏吗？"

"建州窑擅长黑釉，窑变烧出来的兔毫、狼毫，适合呈现点出来的白色茶末。这个画的前景里，三个小厮在准备：左边的看炉子和汤瓶，右边的擦茶床，中间的正从罐子往茶盏里倒茶末。客人自己手持茶筅，把茶搅成膏状，然后冲沸水，这时用茶筅或长柄勺击打出能挂在盏沿的乳花。怎样的乳花是上品呢？点茶圣手徽宗可以作为标准：'上命近侍取茶具，亲手注汤击拂。少顷，白乳浮盏面，如疏星澹月。'

"唐人骁勇，酒要斗，香要斗，茶也要斗。到了宋代，香不斗了，茶还是要斗。可以想象，听琴、饮酒、侃大山后，即将迎来新一轮的茗战。画面上三株参天古树，中心是两株交缠在一起的柳树，这叫连理，属于祥瑞。画面左下的是有'月中桂'之称的七叶树，上缠有'登仙'之喻的青藤（和杰克的豆子藤同理），下立着鹤氅的道士，那不仅是祥瑞了，简直是仙境入口。从这文雅的理想国到中原涂炭，徽宗、钦宗'北狩'，不过是几十年的工夫。接下来我们把视线集中到河北张家口的下八里，就是古代燕云

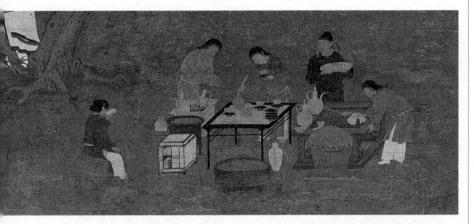

◎《文会图》（局部）

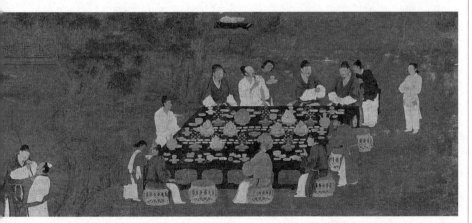

◎《文会图》（局部）

十六州里的武州，看看辽国人是怎么喝茶的。"

叔明激动起来："燕云十六州！金庸《天龙八部》里的萧峰在辽国任南院大王时就统辖燕云十六州，还从时常去边境'打草谷'的辽军手里救下不少被打来的'草谷'——宋朝汉民。当时辽国和宋朝究竟是怎样的关系呢？"

"金庸惯用移花接木的手法。辽建国初期的确打过'草谷'，但打的是后晋、后汉，宋代建国前辽国就已禁'打草谷'。宋太祖对辽是以防御为主，两国之间没有官方交往，偶有局部冲突，允许民间边贸。公元965年，契丹入侵河北，劫掠居民。宋太祖并不去正式交涉，也不出兵，只让监军去契丹地界劫掠同样数量的人口，等契丹人放了易州百姓，宋才放人，交换人质。只是到太平兴国四年（979年），宋太宗讨伐北汉，顺势进攻辽京，大败而归，拉开两国战争序幕。986年，宋太宗认为辽圣宗年幼而母后摄政，再度大举北伐，以收复石敬瑭献给契丹的燕云十六州，又损兵折将，而辽国南征也大败，最后在宋朝占领军事上风的情况下，订下澶渊之盟，宋朝此后每年要向辽国缴纳白银十万两、帛二十万匹。此后宋辽两国一百二十多年内无战事。

　　"几朝辽国皇帝都一心汉化：学中国画，普及中文，读汉典，习中医，不需要什么孔子学院，那疯魔劲头和现在全民学英语的热情不遑多让。诗学得最好的莫过于辽道宗，他有诗传世：'昨日得卿黄菊赋，碎剪金英填作句；袖中犹觉有余香，冷落西风吹不去。'君王如此，上行下效，辽国全面汉化。20世纪70年代到90年代，张家口下八里村先后发掘出四座辽代壁画墓。墓构建于天庆七年（1117年），大概是萧峰殉身雁门关二十多年后。这些壁画很详尽地画了张氏家族日常，其中浓墨重彩体现了辽国的'茶生活'。"

　　"这个墓主在辽国属于哪个社会阶层？"

　　"墓主叫张世卿，是汉族人，属于地方豪绅官僚。宣化遭灾，饿死者无数，他拿出两千五百担赈灾，被皇帝授官，后来累升到银青崇禄大夫、监察御史、云骑尉。他的儿子也在辽国枢密院任职，世代和耶律氏通婚。这是辽代'以汉治汉''辽汉亲善'的一个范例。这个双墓室符合建筑里'前堂后寝'的原则，前室壁画多是偏动的散乐、出行、茶道图，后室壁画偏静，以侍者备茶、备酒、备经、挑灯等为主题。

　　"殷实人家有专门的'茶房'，专作备茶之用。《茶道

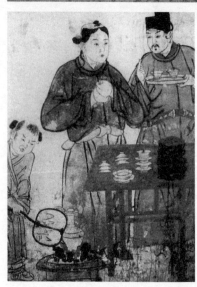

◎宣化辽墓壁画之《茶道图》

图》画的就是茶房里的情形。贮茶、选茶、碾茶、烹茶等各环节，都是汉族制度。红衣童子用的是茶碾，也叫茶槽，像今天的药碾。唐、宋饮团茶，先用水泡洗，去表面油膏，再用文火炙干，然后碾碎。徽宗认为茶碾以银为上，熟铁次之，因为铁屑会损害茶色。白衣僮仆吹的是风炉。风炉的足底开洞，进风漏灰，所以得名，由铜铁铸成，如古鼎形。风炉上的执壶叫茗瓶，似乎是铜壶、锡壶，流（壶嘴）短颈长，为的是点茶、注汤有准，不滴漏。背后契丹髡发仆人伸手准备拎走执壶，而能听出水滚到什么程度也是本事，叫作'听汤'。两女子手里捧着漆器茶托和白瓷茶瓯，递上的是火炉：似盆而深，内贮火。'绿蚁新醅酒，红泥小火炉'，说的就是这种。"

"这一壁上桌后俩男人发型不同，是否意味着他们民族也不同？"

"髡发的是契丹人，戴黑色幞头的是汉人。男子端着的托盘上只有瓯，没有茶托。汉人习俗是来时啜茶，走时啜汤，也就是冲泡各种果子、药材的甜汤。辽国相反，所以可能这是预备送客。"

"契丹人喝的茶和宋人喝的一样吗？"

　　"辽国的茶主要是在边境贸易时买到的。辽国的饮食以肉类为主，所以爱喝黑茶、砖茶，有利于解腻。茶和盐在辽国都是硬通货。茶叶的贸易并没有到辽终止，在当时一条从张家口至库伦（今蒙古乌兰巴托）并向北一直延伸到俄罗斯恰克图及欧亚大陆的商道上，茶叶是重要的国际贸易产品，这条商道就是著名的'张库大道'。"

　　叔明感慨道："一千多年前的中国人喝茶，现在我们也喝茶。我想，我们喝茶那一瞬间的心情应该都是差不多的，这就是传承。"